TOUS LES JOURS PHOTOGRAPHIE MOBILE

*Comment prendre des photos fraîches
en utilisant l'appareil photo de votre téléphone*

Michaela Willlove

TOUS LES JOURS PHOTOGRAPHIE MOBILE

Copyright © 2019 par Michaela Willlove.

Tous les droits sont réservés. Imprimé aux États-Unis d'Amérique. Aucune partie de ce livre peut être utilisé ou reproduit de quelque manière que ce soit sans l'autorisation écrite, sauf dans le cas de brèves citations dans des articles critiques.

Ce livre est une œuvre de fiction. Les noms, les personnages, les entreprises, les organisations, les lieux, les événements et les incidents sont soit le produit de l'imagination de l'auteur ou sont utilisés fictivement. Toute ressemblance avec des personnes réelles, vivantes ou mortes, des événements ou des lieux est tout à fait une coïncidence.

Komodo Press
Woodside Ave.
Londres, Royaume-Uni

Livre et Conception de la couverture par Designer
ISBN: 9781093930887

Première édition: Avril 2019

10 9 8 7 6 5 4 3 2 1

CONTENU

TOUS LES JOURS PHOTOGRAPHIE MOBILE .. I

CONTENU .. 1

POURQUOI VOUS DEVEZ FILMERONS AVEC VOTRE TÉLÉPHONE 2
 Mon expérience avec Smartphone Photographie .. 5

LE CHOIX D'UN TÉLÉPHONE .. 9
 Lire les avis pour .. 15
 iPhones contre les téléphones Android .. 16
 Ce que nous privilégions .. 17
 Accessoires pour mobile Photographie .. 19

COMMENCER .. 23
 Le choix d'une application caméra .. 23

SMARTPHONE PHOTOGRAPHIE CONSEILS .. 26
 Connaître votre appareil photo .. 27
 Clouer votre composition .. 28
 Utilisez les limitations pour effet de style ... 44
 Que Photo: Quelques idées .. 47

MODIFICATION SUR UN SMARTPHONE .. 71

MOBILE DE TOUS LES JOURS
PHOTOGRAPHIE

 Modification sur votre téléphone ... 72

 Modification sur votre ordinateur .. 77

LE PARTAGE DE VOS IMAGES ... 81

 # 1 Connectez-vous à Web .. 82

 # 2 Connaître votre plan de téléphone ... 83

 # 3 places à partager votre travail ... 84

 INSTAGRAM .. 85

 FLICKR .. 90

 TUMBLR, GAZOUILLEMENT & FACEBOOK .. 91

 # 4 Lire les petits caractères .. 93

 # 5 Message ... 94

 # 6 Interact ... 97

 # 7 Le image plus grande: Avantages et inconvénients de partager votre travail . 99

GARDER VOS IMAGES SÉCURITÉ ... 103

IMPRESSION DE VOS IMAGES .. 106

 Façons d'imprimer vos photos Smartphone ... 106

CONCLUSION ... 110

A PROPOS DE L'AUTEUR .. 111

REMERCIEMENTS ... 112

Pourquoi vous devez FILMERONS avec votre téléphone

PHOTOGRAPHIE PLUS

SAUF SI VOUS êtes l'un desces gens admirables qui porte leur appareil favori avec eux en tout temps, au prêt, il est probable que vous regardez souvent de grandes opportunités photographiques par vous passer. (Pas tout à fait encore là? Commencez à prendre des photos avec votre téléphone régulièrement, et en peu de temps, le monde sera plein de potentiel photographique!)

MICHAELA WILLLOVE

Mais de nos jours, la plupart d'entre nous garder nos téléphones avec nous tout le temps, ce qui signifie que la plupart d'entre nous ont un appareil photo avec nous tout le temps aussi. Et en raison des progrès dans la conception smartphone, cette caméra fait un travail assez décent! coups impressionnants sont maintenant à votre portée, chaque où vous allez. Vous pouvez facilement pratiquer votre métier - et ajouter à votre dossier visuel - chaque jour.

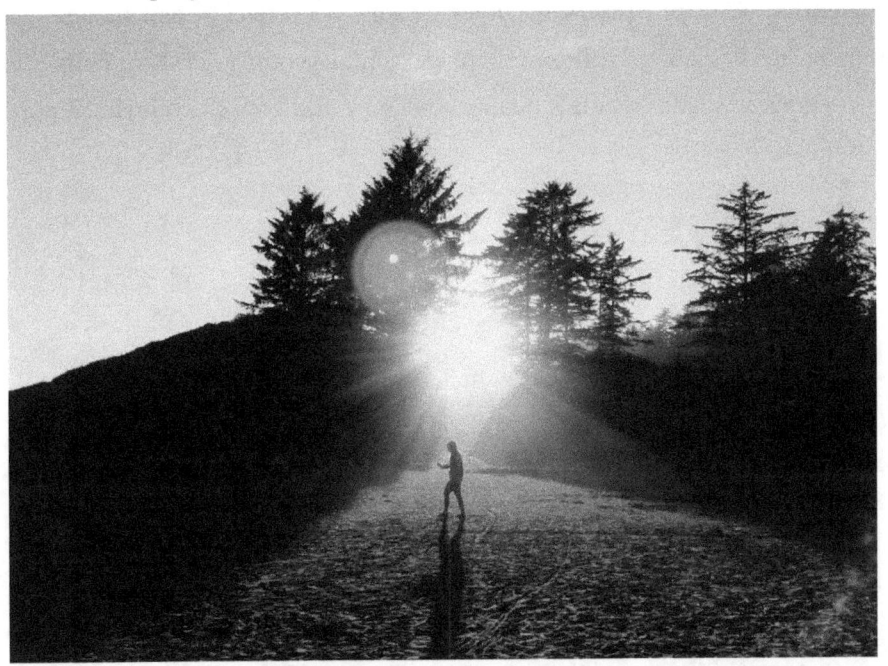

CONSTRUIRE FONDAMENTAUX DES COMPÉTENCES

Smartphone caméras sont loin d'être aussi puissant que les reflex numériques, et même quelques points-et-pousses. Le nombre de mégapixels est faible, et ils ne disposent pas des commandes manuelles qui vous permettent d'atteindre une faible profondeur de champ et des coups

de super-nettes de sujets en mouvement. Et les applications d'édition ne sont rien par rapport à des programmes tels que Adobe Lightroom et Photoshop.

Alors, quel est le signe plus?

Lorsque vous ne pouvez pas compter sur vos compétences techniques ou d'édition pour créer un grand coup, il faut revenir à l'essentiel: Composition. Vous avez besoin de réfléchir davantage à la lumière, les couleurs, les lignes, le placement de votre sujet. Être obligé de se concentrer sur les fondamentaux vont faire des choses étonnantes pour votre photographie.

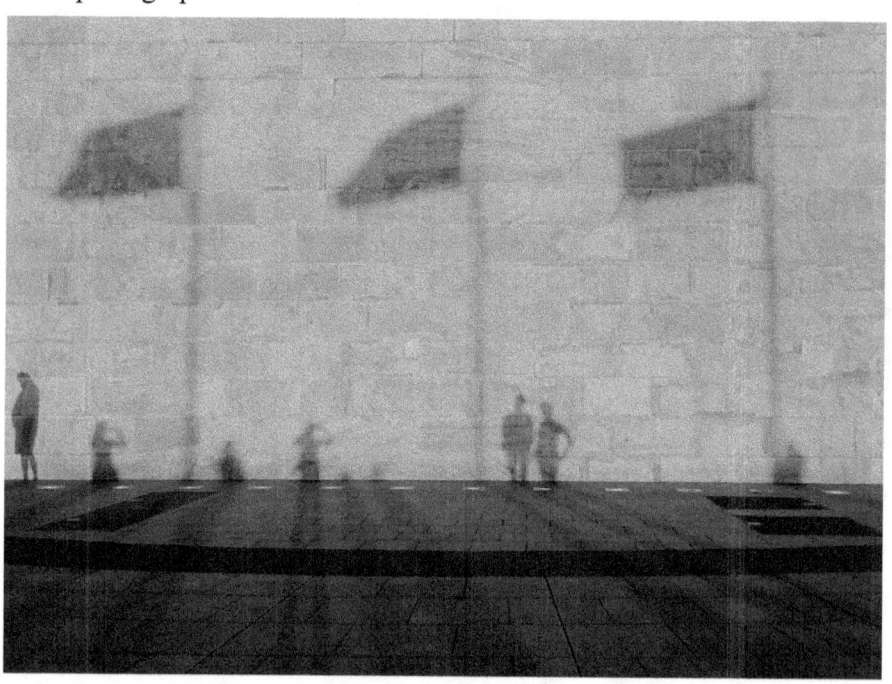

CONNECT

Si vous prenez des photos sur un smartphone, les chances sont que vous aurez envie de les partager à un moment donné aussi. Branchez dans

une communauté de partage de photos comme Flickr ou Instagram, et préparez-vous à récolter les avantages: vous connecter avec des amis et d'autres photographes, obtenir des commentaires précieux, et inspirez. Il y a même des histoires de personnes gagner de nouveaux clients, lucratifs et commandites entières carrières grâce à leur participation à ces communautés!

Mon expérience avec Smartphone Photographie

Tout d'abord en place, les présentations! Je suis Michaela. Je suis un ninja à temps partiel ici au concentré Photographie. Je vais vous guider à travers le monde passionnant de la photographie smartphone!

Jusqu'à il y a deux ans, mon téléphone portable était juste que - un téléphone. J'ai pris moins de 20 photos avec elle que je possédais ce au cours des quatre années!

Si je voulais utiliser mon appareil photo, que je l'avais fait régulièrement depuis trois ans à ce moment-là, j'ai utilisé un reflex numérique. Et puis il était temps de mettre à niveau. Je l'ai acheté un nouveau smartphone brillant.

Le jour est arrivé, Lauren m'a mis au défi de partager une photo une fois par jour pendant un an. J'ai accepté et signé pour Instagram cet après-midi. Et l'année dernière, les choses ont changé pour moi.

MOBILE DE TOUS LES JOURS
PHOTOGRAPHIE

J'ai pris plus de 8000 photos sur mon téléphone. J'ai capturé de grands moments - aventures, anniversaires, vacances - moments qui, comme d'habitude, ont également été enregistrées sur mon reflex numérique. Plus important encore, j'ai capturé les petits moments qui ont tendance à aller non enregistrés et sont donc facilement oubliés, mais qui forment finalement la plus grande partie de nos vies: balades à vélo, les dîners, les après-midi à la cour de récréation avec mon neveu.

J'ai partagé plus de 450 photos sur Instagram et regardé des milliers d'images partagées par d'autres personnes.

Je suis connecté - même si seulement dans un petit chemin - avec des gens que je ne l'ai pas vu depuis des années.

J'ai fait connaissance avec les photographes que je ne l'ai jamais rencontré et a été inspiré (et intimidés) par leur travail incroyable.

Photographie a de nouveau été passionnant. Je commencé à courir plus souvent, en cours d'exécution plus loin, à la recherche d'un grand coup, d'apprendre à connaître ma ville natale mieux dans le processus. Je me suis levé pour levers, je suis resté pour les aurores boréales. J'ai appris plus sur les aspects techniques et de nouveaux styles expérimenté avec. J'ai vu plus, j'ai vécu plus.

Il y avait un coût aussi.

J'ai passé des heures d'édition et de sous-titrage (et re-édition et de re-sous-titrage) photos. J'ai lutté contre peu insécurités ce que je dis et partager en ligne. Mais ces coûts sont si faibles, par rapport au disque que j'ai: Les photos de la famille, les amis et les aventures, et les émotions et les leçons attachées à ces images.

Parfois, je regarde en arrière sur ces photos et je souhaite que je les avais pris avec un meilleur appareil photo, mais je sais aussi que si je ne l'avais utilisé mon reflex numérique, tant de ces photos n'existerait pas

simplement. Donc, jusqu'à ce que le jour arrive où je me mettre à fourre-tout autour de plusieurs appareils, toujours prêt, il est moi et mon smartphone. Et je suis tellement excité de voir où il me prend.

NOTE SUR LES PHOTOS DANS CE POST

Essentiellement toutes les photos que vous allez voir dans ce guide ont été prises avec andedited sur mon smartphone, Nexus 5. Faites défiler, et vous aurez une idée de ce que vous pouvez (et, dans certains cas, ne peuvent pas) ne avec un téléphone appareil photo.

Quand je un autre appareil ou édité un coup de feu sur mon ordinateur, vous verrez une note dire.

Le choix d'un téléphone

SI VOUS ETES DANS LE MARCHÉ pour un nouveau smartphone, nous ne pouvons pas vous dire exactement ce qu'il faut acheter. D'une part, nous ne savons pas tout ce qu'il y a à savoir sur chaque smartphone là-bas! Mais même si nous l'avons fait, nous ne pouvions pas dire ce qui est bon pour vous, parce que nous ne savons pas vous aussi bien que vous! Vous aurez besoin de penser à ce qui est disponible pour vous, ce que vous voulez d'un téléphone, combien vous êtes prêt à payer et ainsi de suite.

Mais nous ne vous laisserons pas totalement dans l'obscurité ici. Nous pouvons, au moins, vous dire un peu plus sur ce qu'il faut rechercher dans un smartphone d'un sens photographique. Ci-dessous, vous trouverez quelques-uns des principaux points que vous pourriez envisager dans une perspective de la photographie. Ne pensez pas que chaque téléphone doit

MOBILE DE TOUS LES JOURS
PHOTOGRAPHIE

être un gagnant sur tous ces fronts - nous voulons simplement ouvrir vos yeux sur quelques-unes des caractéristiques qui sont là et pertinentes aux photographes. En fin de compte, il est à vous de décider comment hiérarchiser les choses ci-dessous!

QUELQUES POINTS À PRENDRE EN COMPTE DANS UNE PERSPECTIVE DE PHOTOGRAPHIE

Qualité d'image
Qu'est-ce que les photos disponibles qui sortent de l'appareil ressemblent? Vérifiez pour des choses comme la netteté, le contraste, la saturation et la couleur (balance des blancs et la teinte). commentaires en ligne avec des exemples de photos sont d'une grande aide ici!

megapixels
Si vous cherchez à partager ou imprimer vos images à de plus grandes tailles, comme très règle générale plus de mégapixels sur un téléphone est mieux.

Écran
Pensez à des choses comme la taille de l'écran, la résolution et la qualité du contraste. These'll faire une différence dans la façon dont il est facile d'utiliser votre appareil photo, en particulier dans des conditions d'éclairage difficiles, comme basse lumière et le soleil direct. Ils vont aussi influencer la façon similaire l'image sur votre téléphone ressemble à cette même image quand il est affiché en ligne ou imprimé.

MOBILE DE TOUS LES JOURS
PHOTOGRAPHIE

Stabilisation d'image

Ces jours-ci, certains appareils sont équipés de smartphone avec stabilisateur d'image - une fonction qui réduit provoqué par le mouvement flou de la caméra. Cela peut faire une grande différence dans la qualité de vos photos et vidéos, en particulier dans des conditions de faible luminosité!

Qualité vidéo

Presque tous les téléphones caméra peut filmer des vidéos HD (1080P). Mais certains téléphones appareil photo sont compatibles tir à des cadences plus rapides (pour la vidéo au ralenti). Et quelques caméras de téléphones intelligents de pointe peuvent tirer sur une résolution ultra haute définition (4K).

Popularité

En règle générale, si vous choisissez un téléphone plus populaire, vous aurez plus d'options en matière d'applications et d'accessoires, et vous aurez plus de facilité à traquer les pièces de rechange (comme les câbles USB et chargeurs).

Systèmes d'exploitation et compatibilité des périphériques

Si vous avez l'habitude de travailler avec un système d'exploitation particulier ou si vous voulez que votre téléphone soit compatible avec vos autres appareils, vous pouvez choisir un téléphone de la même marque.

Espace de stockage

Si vous prévoyez de prendre beaucoup de photos (et / ou utiliser un grand nombre d'applications), vous pouvez opter pour un téléphone avec beaucoup d'espace de stockage. Nos téléphones actuels ont 32 Go d'espace, et nous ne voulons pas moins.

Vie de la batterie

Votre vie de la batterie dépendra de beaucoup de choses (comme combien vous utilisez votre téléphone et quelles applications vous exécutez en arrière-plan), mais il vaut la peine de se faire une idée de ce que la durée de vie maximale de la batterie est.

D'autres caractéristiques de l'appareil photo

Vous souciez-vous d'avoir le mode rafale, le contrôle de l'exposition, les capacités de panorama, etc.? Si oui, faites vos recherches et voir si le téléphone vous lorgne est livré avec ces caractéristiques (ou une application pertinente).

Prix

En règle générale, plus les caractéristiques de l'appareil photo, le téléphone plus cher sera. Si vous êtes sérieux au sujet de la photographie smartphone, il peut valoir la peine de payer la prime. Mais ne perdez pas de vue le fait que les smartphones ne correspondent toujours pas la qualité des reflex numériques ou même point-et-pousses avancées

MOBILE DE TOUS LES JOURS
PHOTOGRAPHIE
(photos à partir de laquelle vous pouvez partager sur des plateformes comme Instagram et Flickr).

MICHAELA WILLLOVE
lire les avis pour

Si vous n'êtes pas avertis de la caméra (ou le sens de téléphone), vérifier avec quelqu'un qui est! Je ne sais pas qui que ce soit? Pas de soucis. L'Internet est plein de commentaires par des gens qui connaissent leurs

GUIDE DE TOM

Vous trouverez ici un classement pour les meilleurs appareils photo de smartphone de 2015, tel que choisi par le site de la technologie, le Guide de Tom. Chaque choix est livré avec un examen complet, de sorte que vous pouvez obtenir un bon sens de ce qui rend chaque caméra se démarquer.

ASTUCES POUR MIEUX SMARTPHONE COMPOSITIONS

avant de claquer coup, faire une vérification rapide des quatre coins de votre cadre. Y at-il là que va distraire de votre sujet (comme une touche de couleur ou d'une ligne)? Si oui, envisagez recomposant d'éliminer les distractions.**Vérifiez vos angles:**Lorsque votre sujet est pressé contre le bord droit de votre cadre, il peut être un peu mal à l'aise à regarder. Donnez-

puces électroniques de leurs Megabites. Voici quelques sites d'examen, nous vous recommandons de vérifier avant d'acheter.

MOBILE DE TOUS LES JOURS
PHOTOGRAPHIE

iPhones contre les téléphones Android

Une tonne virtuelle a été écrit sur le fond de l'iPhone et les téléphones Android (comme une recherche rapide sur Internet attestera!), Donc nous allons garder ce bref.

Il existe deux principaux types de smartphones qui dominent le marché: iPhones et téléphones Android. iPhones sont fabriqués exclusivement par Apple, et exécuter le système d'exploitation iOS. En revanche, les téléphones Android peuvent être faites par un groupe de différentes sociétés (Samsung, LG, etc.). Le nom vient à la place du système d'exploitation de ces téléphones fonctionnent - le système Android développé par Google.

Si vous n'êtes pas sûr que d'obtenir un iPhone ou un téléphone Android, voici quelques choses à considérer:

ACCESSOIRES, APPS & COMPATIBILITÉ

Par le passé, les iPhones ont été le choix populaire parmi les utilisateurs de téléphones intelligents (ou au moins les utilisateurs qui sont prêts à investir dans les engins coûteux) et pour que les entreprises ont été désireux de développer des applications et des accessoires qui sont compatible iPhone. cela est sur le front des accessoires, aidé par le fait qu'il existe des modèles relativement peu d'iPhone utilisés à un moment donné. Les fabricants peuvent savoir que s'ils font un accessoire iPhone, il sera compatible avec un grand nombre de téléphones.

Maintenant que le contraste pour les téléphones Android. Bien qu'ils occupent une plus grande part du marché qu'ils ne le faisaient auparavant, il y a beaucoup plus de modèles types là-bas - et donc moins enclins à faire

des accessoires. Sur les applications avant, les choses se stabilisent un peu, bien que les utilisateurs d'iPhone semblent encore avoir un peu d'un bord (les utilisateurs d'iPhone bénéficient d'ajouts de qualité supérieure à Instagram, par exemple).

Enfin, certains engins de haute technologie est compatible uniquement avec certains téléphones. Toute personne qui veut une montre Apple, par exemple, aura besoin d'un iPhone 5 (ou un modèle plus récent).

LA QUALITÉ DE L'APPAREIL PHOTO

iPhones sont généralement considérés comme ayant les meilleures caméras, et Apple est toujours pousser pour améliorer la caméra entre les modèles. les téléphones Android ont tendance à la traîne un peu, bien que la dernière série de téléphones Android - en particulier les téléphones développés par Google - sont liseré en.

PRIX

Si vous voulez un nouveau iPhone débloqué 6 avec une quantité décente de l'espace de stockage, il vous en coûtera plus de 700 $ US. Équivalents téléphones Android sont beaucoup moins chers.

Ce que nous privilégions

Nous sommes personnellement pour un smartphone qui a un appareil photo et convient à nos autres besoins de téléphone, la priorité d'un système d'exploitation facile à utiliser, une grande esthétique, un bon prix et une garantie équitable.

MOBILE DE TOUS LES JOURS
PHOTOGRAPHIE

Une photo tout droit sorti de l'appareil photo de mon smartphone, pris en basse lumière.

Sur le plan de la caméra spécifiquement, nous voulons une application de la caméra qui est facile à utiliser (ou de savoir que nous pouvons télécharger une meilleure alternative) et une grande qualité d'image. Nous vous recommandons de regarder les commentaires qui montrent comment les changements de qualité d'image dans des conditions différentes, en accordant une attention à des choses comme le contraste, la qualité des couleurs, la saturation et la netteté.

Une photo tout droit sorti de l'appareil photo de mon smartphone, prise en plein soleil.

Tout cela étant dit, vos priorités peuvent être différentes de la nôtre - c'est votre appel! Mais si nous pouvons recommander une chose avant tout: essayer le téléphone avant de l'acheter. Voyez si vous pouvez jouer avec le téléphone d'un ami, ou la tête à un magasin pour essayer un modèle de test. Est-il intuitif à utiliser? Est-ce que vous aimez le look des photos? Semble t-il comme le bon ajustement pour le prix?

Accessoires pour mobile Photographie

En ce qui concerne les accessoires, tout ce que vous avez vraiment besoin de commencer avec la photographie smartphone est un smartphone avec

une application de l'appareil photo et un chargeur.

Mais un cas et protecteur écran doit être acheté idéalement le même jour que vous obtenez votre téléphone.

L'ESSENTIEL - CAS ET PROTECTION D'ÉCRAN

Assurez-vous de vous mettre en place avec un bon cas de téléphone et protecteur d'écran.

Vous vous lancer si vous grattez votre téléphone cher parce que vous étiez peu disposés à débourser quelques dollars supplémentaires pour l'équipement de protection!

Une recherche rapide sur Google de votre modèle ainsi que les cas de la «termes ou « protecteur d'écran » vous aidera à traquer les bonnes options. Nous avons acheté le nôtre chez Best Buy.

Comme la photographie de téléphone mobile devient plus populaire, toutes sortes de nouveaux accessoires et gadgets pop-up.

Voici quelques (généralement) non essentiels que vous pourriez envisager, au-delà de la période de l'usine- cas et protecteur d'écran.

TELEPHOTO fixation de l'objectif

Cet objectif magnifie x18 si des objets distants apparaissent très proches. Il se fixe à l'objectif du téléphone à l'aide d'une pince.

Il est également livré avec un trépied qui aide à stabiliser le téléphone pour éviter le flou dû au bougé de l'appareil photo.

Je pris cette lentille pour un tour dans le zoo, et vous pouvez voir les résultats ci-dessous. Vous pouvez obtenir cet objectif d'Amazon.

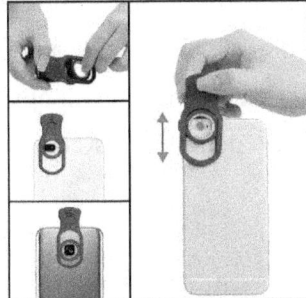
Step 1: Adjust the clip slowly, the metal ring can move along the groove, make sure the lens is centered over your phone's camera.

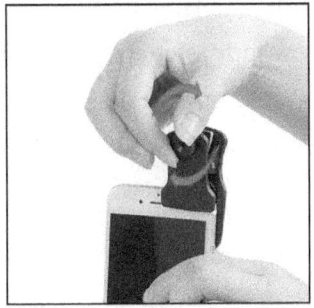
Step 2: Tighten the clip screws to stabilize the clip.

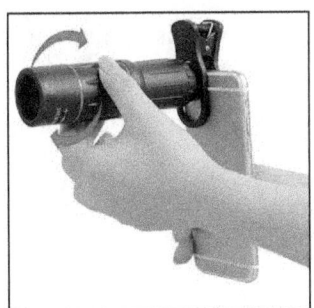
Step 3: Attach the lens onto your mobile phone with the lens over your phone's camera.

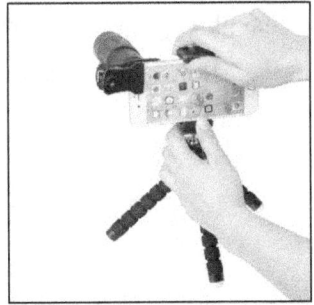
Step 4: Now you are ready to take pictures.

Ci-dessus: résultat photo Zoo avec téléobjectif et étapes pour fixer la lentille téléobjectif

MOBILE DE TOUS LES JOURS
PHOTOGRAPHIE
PACK DE BATTERIE PORTABLE

Un pack de batterie portable vous permet de recharger votre téléphone à partir d'une batterie. Il est un grand plus pour les campeurs, les randonneurs, les voyageurs et tous ceux dont le téléphone fonctionne avant leur désir de prendre des photos ne le fasse!

CAISSON ÉTANCHE

Un cas complètement imperméable à l'eau vous permettra de submerger votre téléphone dans l'eau pendant une période de temps - vous serez en mesure de casser des coups sans problème dans la pluie, la neige ou même dans une piscine ou l'océan! Certains de ces cas lourds sont si épais qu'ils peuvent réduire la réactivité de l'écran tactile, donc lire les commentaires avant d'acheter.

VERRES

Ces jours-ci, vous pouvez trouver toute une série de lentilles spécialement conçus pour la photographie smartphone, y compris grand-angle et les objectifs macro. Nous ne les avons pas essayé nous-mêmes, mais des critiques abondent!

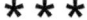

Commencer

Bon, VOUS VOUS AVEZ un smartphone fantaisie - Congrats! Vous êtes probablement des démangeaisons de commencer à prendre des photos impressionnantes, mais premières choses d'abord: Faisons-vous que vous avez la meilleure application de la caméra pour le travail.

Le choix d'une application caméra

Lorsque vous achetez un smartphone, il viendra probablement plus préprogrammé avec une application de caméra par défaut. Dans certains cas, cette application sera exactement ce dont vous avez besoin! Et dans certains cas ... eh bien, disons que vous pouvez faire mieux.

Pour évaluer la qualité de votre application appareil photo, assurez-vous qu'il a toutes ses fonctions activées (dans certains cas, le réglage par

MOBILE DE TOUS LES JOURS
PHOTOGRAPHIE

défaut peut être pour les fonctionnalités supplémentaires pour être désactivées). Une fois que votre application appareil photo est complètement activé, le tester pour voir ce qu'il vous permet de faire. Si vous aimez la fonctionnalité, impressionnant! Sinon, vous pourriez vouloir essayer une alternative de votre magasin d'applications.

Je ne sais pas ce que vous devriez rechercher? Voici quelques choses que nous pensons une application appareil photo devrait vous permettre de le faire:

Il y a une caméra applications là maintenant qui vous permettent de

CAMERA APPS - CARACTÉRISTIQUES DE BASE A SUIVRE

- **Ajouter quadrillages à votre image:** Cela rend plus facile d'obtenir vos sujets centrés, votre niveau d'horizons, etc.
- **Activer ou désactiver le flash**
- **Réglez une minuterie**
- **Ajustez votre niveau d'exposition facilement**
- **Verrouillez votre niveau de point focal et de l'exposition:** Une fois que vous avez point ou l'exposition Bloqué, vous devriez pouvoir recadrez votre photo sans le point focal ou de changement de niveau d'exposition
- **Prise VIDEO**

gagner encore plus de contrôle sur l'apparence de vos images. Par exemple, certains vous permettent de régler vos paramètres manuellement, tirez dans High Dynamic Range, et même prendre des photos dans des formats .tiff ou .dng pour minimiser la compression d'image. Vous pouvez certainement vous en tirer très bien sans ce niveau de contrôle, mais ne hésitez pas à expérimenter avec ces applications de caméra plus avancés si cela ressemble à votre genre de chose!

Et notez aussi que certaines applications d'édition et de partage (comme Instagram) Comprennent une fonction de caméra ainsi. Il y a beaucoup de choix là-bas!

MOBILE DE TOUS LES JOURS
PHOTOGRAPHIE

Smartphone Photographie Conseils

QUAND IL VIENT DE NOTRE SMARTPHONE la photographie, notre philosophie générale est de voir les limites de l'appareil photo comme ses avantages.

Voici ce que je veux dire.

Les téléphones de l'appareil photo ne sont pas presque aussi puissants reflex numériques. Ils ne sont pas encore aussi puissant que certains points-et-pousses là-bas. Pour la plupart, ils ne disposent pas des commandes manuelles ou le matériel dont vous avez besoin de dire, de créer une profondeur rêveusement profondeur de champ, une prise de vue nette d'une personne en mouvement, ou de produire un tir à faible lumière qui n'est pas truffé de bruit.

Voici les bonnes nouvelles: Lorsque vous êtes limité techniquement, vous devez vous pousser dans d'autres façons de faire un travail de prise de vue. Et, comme vous le verrez bientôt, en vous poussant pour obtenir de superbes photos de votre téléphone appareil photo, vous développerez des compétences fondamentales - certains des écrous et des boulons de grande photographie!

Donc, nous allons plonger dans, et apprendre à prendre des photos éblouissantes avec votre appareil photo smartphone. Une fois que nous avons les bases vers le bas, nous allons vous connecter avec quelques idées de ce qu'il faut photographier, pour vous aider à plonger dans la photographie smartphone.

Connaître votre appareil photo

Tout d'abord: Apprenez à connaître votre appareil photo. Testez ses différents modes (panorama, vidéo, etc.) dans différentes conditions - comme faible lumière, du soleil, et quand votre sujet est en mouvement - pour voir ce que les différents modes excellent à et où ils tombent un peu court.

Par exemple, mon téléphone a à la fois un mode standard, où je peux régler manuellement mon exposition, et un haut mode de gamme dynamique (HDR), Qui produit un seul coup de plusieurs images prises à différentes expositions.

Mon défaut est de tirer sur HDR, le tir résultant semble plus vrai à la vie dans sa gradation de lumière aux tons sombres et sa couleur (contre-intuitif, mais nous sommes!). Je passe au mode standard chaque fois que je dois sérieusement augmenter ou diminuer l'exposition, ou dans des

conditions de faible luminosité (où le mode HDR se démène pour se concentrer). Mon appareil photo a également une fonction de flou de l'objectif qui me permet de mimer une faible profondeur de champ, mais il est un peu maladroit, donc je ne l'utilise pas beaucoup.

Savoir comment fonctionnent les différents modes de votre appareil photo vous aidera à avoir plus de contrôle sur l'aspect final de vos photos. Tout ce qu'il faut est un peu de pratique!

Et ne pas oublier que vous pouvez télécharger des applications de la caméra 3ème partie qui peut vous donner des fonctionnalités supplémentaires.

Clouer votre composition

Passez un peu de temps sur Instagram, et vous découvrirez que les photographes avec de grands points suivants ont quelque chose en commun, que ce soit photographier la mode, les familles, la faune ou des chutes d'eau. Cette caractéristique commune: Un grand style de composition.

Quelle est la composition, demandez-vous? Essentiellement, lorsque vous rédigez un coup, vous choisissez comment organiser les éléments visuels dans votre cadre - des éléments tels que des lignes, des formes, des couleurs et de la lumière. L'arrangement résultant est votre composition.

MICHAELA WILLLOVE

« La composition est le placement ou la disposition des éléments visuels ou des ingrédients dans une œuvre d'art, comme distinct du sujet d'une œuvre. » - Wikipedia.

Vos impacts de composition non seulement le look de l'image - comme si elle se sent statique ou dynamique - mais aussi la façon dont votre spectateur pense et ressent à ce sujet. Un coup d'un plusieurs piétons qui traversent une rue peut ne pas attirer votre attention, mais un coup d'un seul piéton pourrait transmettre une gamme de sentiments ou d'idées, de la solitude à l'aventure.

Avec la photographie smartphone, composition est la clé parce que, pour la plupart, tout dans votre cadre sera mise au point. Vous ne pouvez pas régler votre ouverture pour brouiller tous les détails de fond, donc vous devez travailler un peu plus difficile pour vous assurer que les éléments de votre cadre pour faire un grand coup qui communique votre message.

De plus, les chances sont que si vous postez à Instagram, vous allez faire la majeure partie de votre montage avec une application d'édition pas si puissant, plutôt que Lightroom ou Photoshop. Vous devez obtenir le droit à huis clos - votre application ne va pas vous faire économiser de plus grandes erreurs!

Voici quelques petites choses que nous recherchons lorsque nous composons des photos avec nos smartphones:

LUMIÈRE

La lumière peut avoir un impact important sur l'apparence de vos images. Imaginez la même scène éclairée par la douce lumière dorée du lever du soleil par rapport à la dure, ombre créant la lumière de midi.

La lumière peut aussi aider à l'attention directe. Nous avons tendance à regarder d'abord les choses qui sont Surexposition ou éclairés de manière

différente radicalement du reste de la scène.

La lumière peut changer la couleur de votre tir, trop! Par exemple, la lumière du jour a tendance à être neutre ou légèrement bleu, le lever et le coucher du soleil de la lumière a tendance à être chaud, et la lumière avant le lever du soleil et après le coucher est beaucoup plus bleu. Parce que les caméras ne règlent pas les changements dans la couleur de la lumière, ainsi que nos yeux font, ces couleurs peuvent apparaître assez fortement dans vos photos.

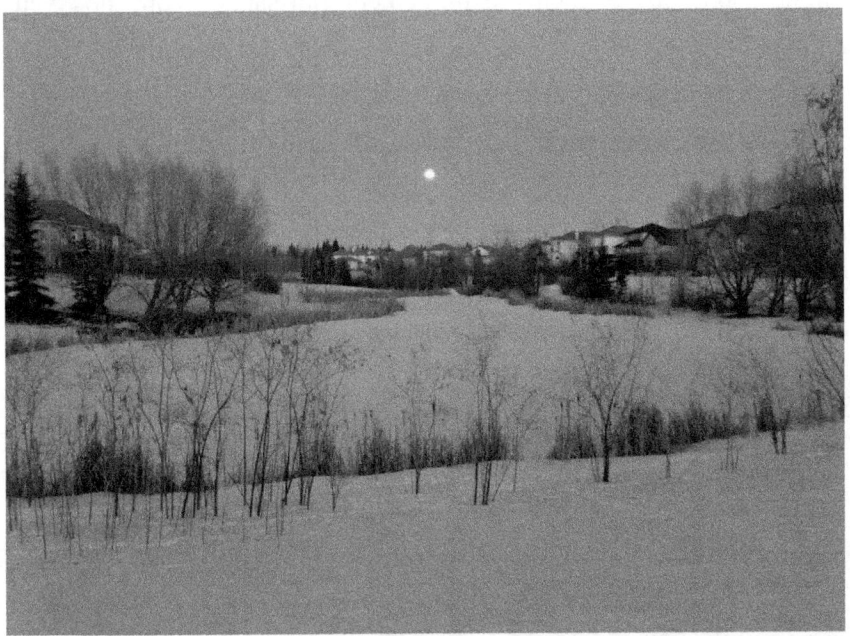

Ci-dessus: Après le coucher du soleil, la lumière naturelle a tendance à avoir une dominante bleue. Mes yeux savaient que la neige était blanche, mais mon appareil photo smartphone enregistré comme super-bleu - aucune modification appliquée!

Gardez les différents effets de la lumière à l'esprit que vous tirez, et chercher la lumière qui améliore votre message. Si vous ne souhaitez pas l'effet d'une source de lumière est d'avoir sur votre image, le changer -

éteindre une lumière zénithale et tirer seulement avec la lumière de la fenêtre, revenez à votre tir au coucher du soleil au lieu de la mi-journée, ou vous repositionner (ou votre sujet) jusqu'à ce que la lumière tombe où vous le souhaitez.

LIGNES

Les lignes sont des éléments extrêmement puissants! Voir, nos yeux aiment une bonne ligne. Que ce soit ondulée, droite ou courbe ou implicite (comme une ligne créée par des gens vaguement espacés), nos yeux se verrouillent sur la ligne et de le suivre jusqu'à la fin.

Voici ce que cela signifie pour vos photos: Si vous voulez que votre spectateur à regarder votre sujet, placez-les à la fin d'une ligne (ou une série de lignes, pour encore plus de puissance diriger l'attention!).

Ci-dessus: Les lignes diagonales de l'escalier sont un aimant pour

vos yeux! Placez votre sujet à la fin de ces lignes, et votre lecteur ne manquera pas de les voir!

Il y a toutes sortes de lignes là-bas, et ils font des choses différentes pour nos photos. Les lignes horizontales et verticales ont tendance à se sentir lignes statiques, diagonales ont tendance à se sentir dynamiques et lignes ondulées ou courbes sont à la fois dynamique et un peu plus doux. Si vous voulez créer un sentiment particulier dans un coup de feu, incorporer les types de lignes qui améliorent ce sentiment!

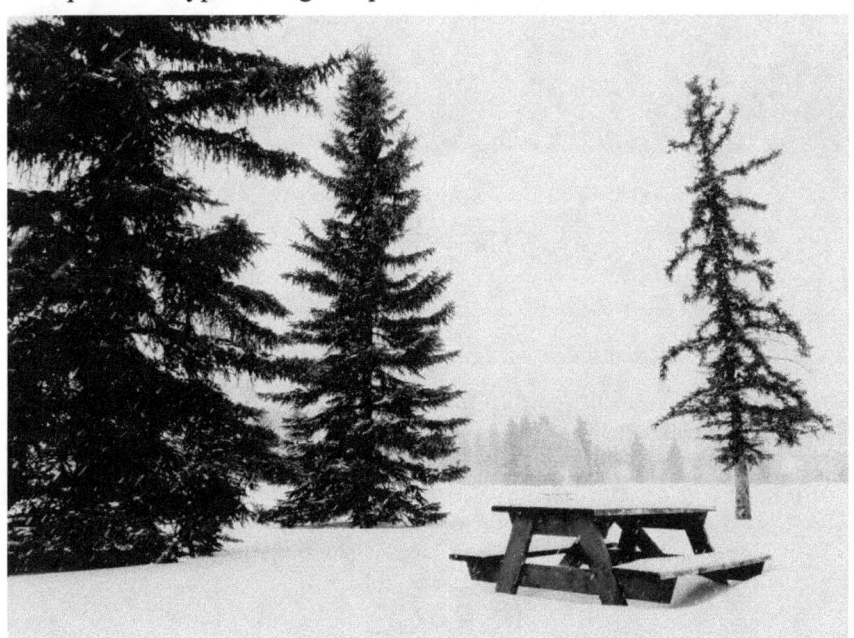

MOBILE DE TOUS LES JOURS
PHOTOGRAPHIE

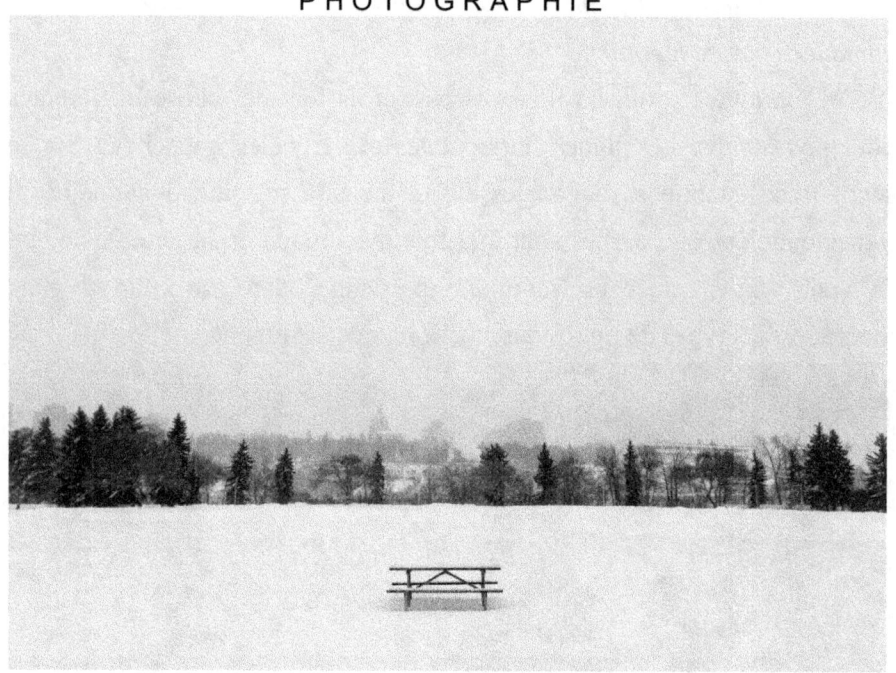

Ci-dessus: Dans la première image, les lignes diagonales des arbres et table pique-nique donnent le coup une sensation plus dynamique. Dans la deuxième image, lorsque ces lignes sont droites, le tir se sent beaucoup plus statique.

ESPACE

Regardez les deux photos ci-dessous. Quelle photo fait ressortir le sujet plus? Il est celui avec tout l'espace vide!

MICHAELA WILLLOVE

Ci-dessus: un fond bleu rigide, les branches et les feuilles de l'arbre vraiment attirer votre attention. Dans le second coup, il est pas aussi clair

MOBILE DE TOUS LES JOURS
PHOTOGRAPHIE

où vous êtes censé regarder d'abord.

Lorsque vous entourez votre sujet avec un espace vide - ou espace négatif, que les photographes appellent - il simplifie votre cadre. Il y a moins de choses à détourner l'attention de votre sujet, de sorte que ce sujet éclatera vraiment.

Le ciel fait pour grand espace négatif, mais regardez l'espace non distrayant ailleurs aussi - dans l'architecture ou même la nature! Assurez-vous qu'il n'y a pas d'éléments majeurs (comme des éclats de couleur des lignes ou grandes) qui attirent l'oeil à distance.

Ci-dessus: Il y a des tonnes d'éléments entrent en jeu dans la prise de vue ci-dessus, et pas de véritable espace négatif. Si nous avons déposé un sujet là-dedans - comme une personne - tous ces éléments seraient probablement détourner l'attention. Mais, lui-même, il est un coup intéressant plein de détails!

Et parfois, vous voudrez peut-être pas d'espace négatif du tout! Une image qui est délibérément grouillent les éléments peut être intéressant aussi!

CADRES

Comme l'espace vide, les cadres peuvent aider à mettre l'accent sur votre sujet. Ils semblent crier: Hé, regardez! Cette chose ici est si important qu'il obtient son propre cadre!

Ci-dessus: Placer votre sujet dans un cadre - dans ce cas, un littéral (le chambranle) - est un excellent moyen d'attirer l'attention sur eux!

Les cadres ont la fonction de bonus d'ajouter un intérêt visuel frais à votre coup. Soyez créatif avec vos cadres, de les trouver dans les arbres, les caractéristiques architecturales - vous pouvez même faire des cadres

MOBILE DE TOUS LES JOURS
PHOTOGRAPHIE

avec vos mains!

COULEUR

La couleur peut jouer un rôle énorme dans vos images!

Il suffit de penser à ce sujet! La couleur peut changer l'ambiance de votre scène: une image remplie avec des nuances de l'arc se sentira bien différent que celui avec des tons doux, et une image en couleur se sentira différente de cette même image convertie en noir et blanc.

La couleur peut également attirer votre attention des téléspectateurs: une touche de couleur différente du reste des tons dans votre scène va se démarquer.

Ci-dessus: Même si la texture est assez similaire dans le cadre, vos yeux ne peuvent pas aider mais sauter à la pop lumineuse de rouge.

Donc, porter une attention particulière aux couleurs de votre scène. Ont-ils améliorer votre message, ou d'un conflit avec elle? Ils attirent l'attention sur votre sujet, ou distraient? Si les couleurs ne fonctionnent pas, et vous ne souhaitez pas convertir en noir et blanc, pensez recomposant!

INSTAGRAM CONSEIL: COULEUR

Certains Instagrammers prennent leur considération de la couleur un peu plus loin en faisant attention à la façon dont les couleurs maille entre les différentes photos dans leur galerie. Vous trouverez des gens qui chassent des nuances particulières, et dont certaines galeries semblent changer de couleur au fil du temps. Il faut du travail et de retenue pour publier des photos qui correspondent à seulement dans un schéma de couleurs, mais il est un excellent moyen de vous pousser à sortir et chercher un coup!

RÉFLEXIONS & OMBRES

Les réflexions et les ombres sont de grands éléments pour jouer avec vos photos!

MOBILE DE TOUS LES JOURS
PHOTOGRAPHIE

Ci-dessus: Dans cette photo d'une flaque d'eau (renversé la tête en bas), le reflet des arbres sert de sujet et permet au spectateur d'imaginer la scène qui existe en dehors du cadre.

Une réflexion intéressante ou l'ombre peut être un sujet en soi. Il peut également être utilisé pour suggérer que l'espace existe au-delà du cadre, en ajoutant l'intrigue à votre image.

MICHAELA WILLLOVE

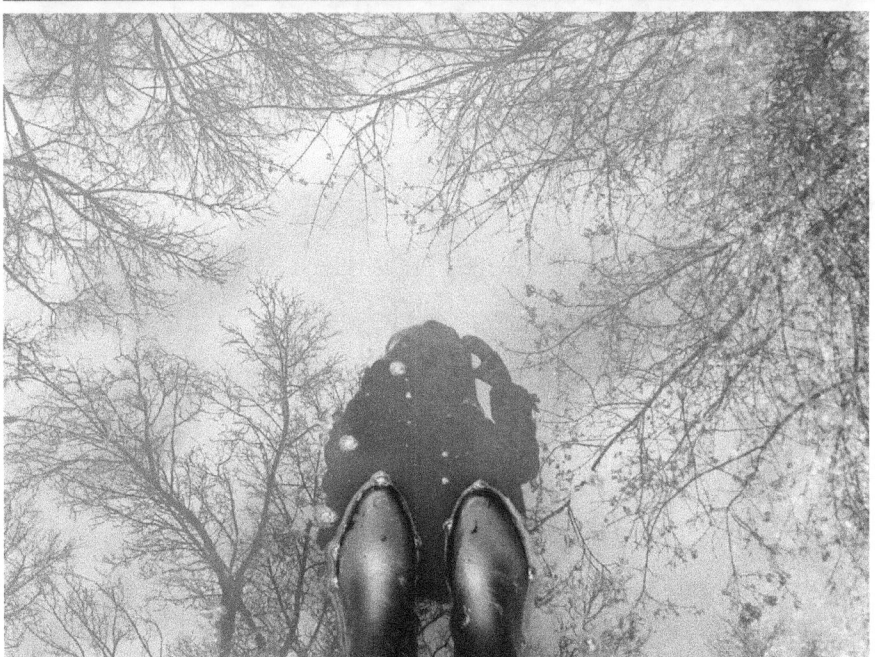

Ci-dessus: Dans la première photo, fortes ombres créent des lignes qui

encadrent le chat de faire la sieste. Dans la seconde, ma réflexion fait partie du sujet (ainsi que mes bottes en caoutchouc), tandis que la réflexion des arbres sert de cadre.

ASTUCES POUR MIEUX COMPOSITIONS SMARTPHONE

- Redressez: lorsqu'une ligne qui devrait être droit - comme l'horizon - semble guingois dans une photo, il peut être source de distraction. Donc, sauf si vous voulez délibérément une ligne à guingois, prendre des précautions supplémentaires pour obtenir vos lignes droites. Activation des quadrillages sur votre appareil photo en fait beaucoup plus facile!
- Obtenez votre sujet hors du centre: placer votre sujet au centre de votre cadre peut obtenir un peu ennuyeux après un certain temps. Donner la règle des tiers un essai: imaginez que votre cadre est divisé en une grille de 3x3 et placez votre sujet le long d'un

De plus, les reflets et les ombres peuvent créer d'autres éléments comme des lignes ou des cadres - éléments qui peuvent être utilisés pour

MICHAELA WILLLOVE
diriger l'attention de vos téléspectateurs à une partie de votre scène. Essaie!

(SUITE) DxOMark

lui une bouffée d'oxygène en laissant un peu d'espace entre lui et le bord du cadre. (Et bien sûr, rompre avec cette idée tout à fait si elle ne convient pas à votre effet escompté!)**Laisser un peu de place sur les bords:**Ce site vous donnera un examen approfondi de la caméra sur presque tous les smartphones important là-bas. Nous aimons particulièrement la conception intuitive des examens, qui attribue une note sur 100 pour des choses comme l'exposition et le contraste, la couleur, mise au point automatique, le bruit, la stabilisation, le bruit et plus - pour les photos et vidéos!

Utilisez les limitations pour effet de style

MICHAELA WILLLOVE
VITESSE D'OBTURATION

Parfois, votre téléphone va réduire votre vitesse d'obturation pour laisser plus de lumière. Ce qui veut dire, tout ce qui bouge peut finir par être floue.

Alors, profitez-en! Délibérément créer des images qui capturent avec des éléments flous - ils peuvent prêter vos photos un sentiment plus dynamique. Dans certains cas, ils peuvent même entraîner quelques assez cool, coups abstraits prospectifs.

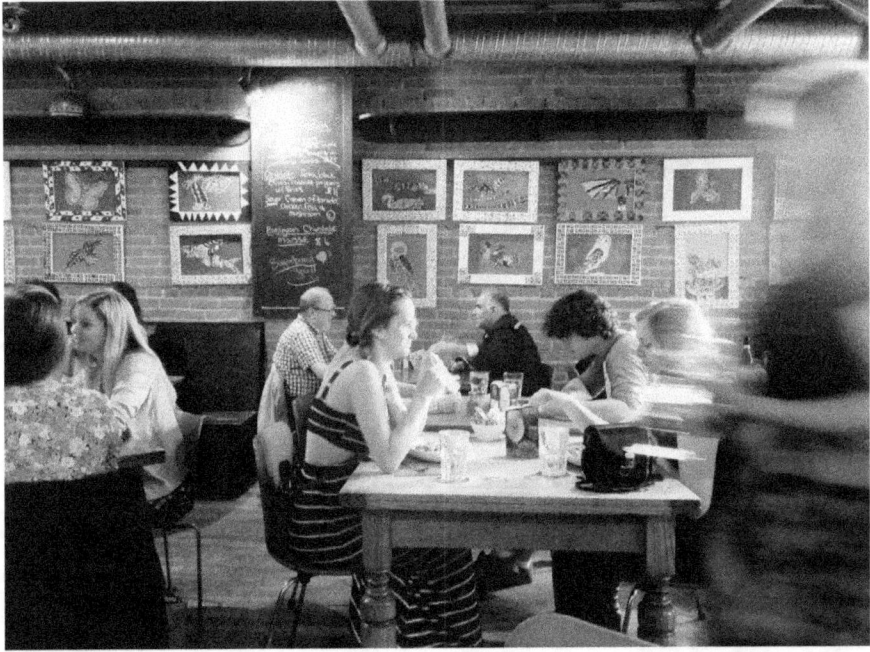

Ci-dessus: Pour lutter contre les conditions de faible luminosité du restaurant, mon téléphone est automatiquement sélectionné une faible vitesse d'obturation. En conséquence, la serveuse marche à travers la prise de vue a fini par floue. Et ce qui était génial - mieux transmis la nature animée du lieu!

MOBILE DE TOUS LES JOURS
PHOTOGRAPHIE
AUTOFOCUS

Alors que nous avons trouvé la mise au point automatique sur nos téléphones pour être assez bon, il est pas parfait - parfois, il manque l'accent tout à fait. Utiliser ça! Les photos floues résultant peut sembler un peu comme des peintures impressionnistes. Kinda cool!

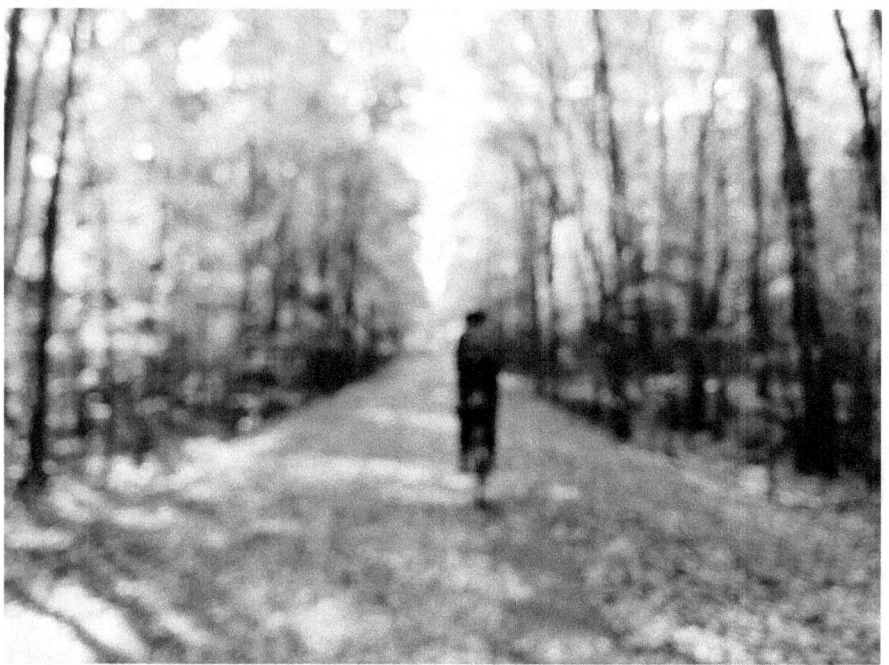

Ci-dessus: Pour être juste à mon téléphone, je prenais ce plan pendant que j'étais sur une bicyclette en mouvement, et mon sujet bougeais aussi. La caméra du mal à trouver le focus, mais le résultat est floue refroidisse sorte de!

PLAGE DYNAMIQUE

Si vous avez l'habitude de prise de vue avec un reflex numérique ou un autre appareil avancé, vous apprendrez rapidement que votre téléphone ne

peut pas capturer la même gamme dynamique - la gamme de tons entre le plus léger et le point le plus sombre dans la scène. Mais ça va! Darker darks pouvez ajouter plus de mystère à votre photo, et peuvent regarder les faits saillants soufflés éthérée.

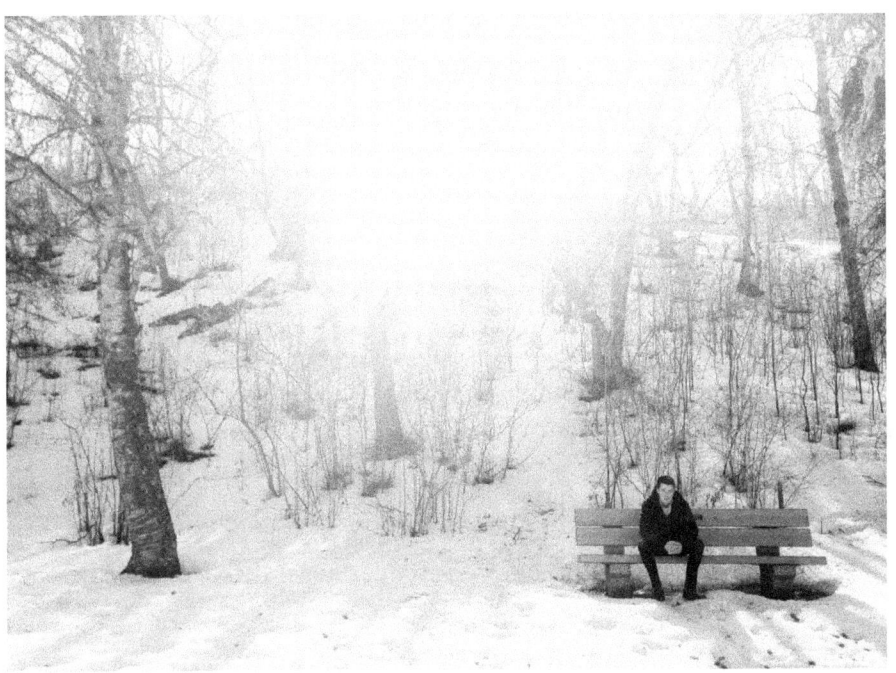

Et si vous avez absolument besoin de capturer une gamme plus dynamique, essayez la prise de vue sur le mode HDR de votre téléphone (si elle en a un), ou laissez votre téléphone dans votre poche et revenez à votre appareil photo plus avancé.

Que Photo: Quelques idées

Même avec les limites techniques d'une caméra smartphone, il y a encore

une énorme quantité de choix quand il s'agit de décider quoi photographier. Si vous n'êtes pas sûr où commencer, voici quelques idées de base pour vous aider à obtenir dans l'état d'esprit de la photographie smartphone. Ne vous sentez pas comme vous devez faire tout (ou plus!) De ceux-ci. Utilisez-les comme point de départ pour obtenir vos propres idées qui coule. Très bientôt, vous trouverez votre voix (photo smartphone)!

LA VIE QUOTIDIENNE

L'une des grandes tendances des services de partage de photos - en particulier - est Instagram à utiliser le service comme un journal visuel ou d'un journal. Cela signifie qu'au lieu de simplement partager votre travail commercial ou vos photos de vacances, vous utilisez la photographie pour donner aux gens un coup d'oeil dans votre vie de tous les jours - ce que vous mangez, où vous allez, qui vous traîner avec, des petits détails dans votre environnement quotidien qui attirent l'oeil.

Il y a même un hashtag dédié - #widn ou « Qu'est-ce que je fais maintenant » - que certains Instagrammers utilisent pour leur montrer de ce qu'ils mijotent à ce moment-là (généralement à la demande d'un autre utilisateur qui leur a demandé de partager!).

MOBILE DE TOUS LES JOURS
PHOTOGRAPHIE

Il peut sembler un peu ridicule au début, pour photographier ces petites choses. Mais dans notre expérience, la recherche de moments de photo digne dans la vie quotidienne nous fait de meilleurs photographes dans le long terme en raison[il nous oblige à pratiquer voir](#). De plus, nous devons admettre, il est terriblement agréable de pouvoir faire défiler nos photos et un enregistrement visuel des moments que nous pourrions autrement oublier!

CONGÉS & AVENTURES

Il y a beaucoup de raisons de prendre des photos sur vos prochaines vacances ou aventure: Vous allez faire des choses cool que vous aurez envie de se rappeler, vous serez inspiré visuellement par un changement de décor, vous aurez plus de temps pour il.

Mais les chances sont, si vous êtes comme nous, vous voulez capturer

la plupart de ces choses sur l'un des meilleurs appareils photo que vous avez - les souvenirs que vous créez lorsque vous voyagez sont les particuliers et que vous voulez leur rendre justice!

Alors, quand nous voyageons, laissons-nous notre caméra smartphone prendre une pause? Non, non, monsieur, non madame! Laissez-moi vous dire pourquoi.

Voyager est idéal pour une tonne de raisons (vous pouvez lire certains d'entre eux ici). Et l'un des grands pour nous est que cela nous aide à établir des relations - pas seulement avec les gens que nous rencontrons sur le chemin, mais aussi avec la famille, les amis et les amis à être dispersés à travers le monde. Et une partie de la raison pour laquelle nous pouvons construire ces relations est parce que nous restons connecté - même un peu - pendant que nous sommes loin.

Voir, en partageant vos photos de voyage pendant que vous êtes en déplacement, vous gardez vos proches à jour. Vous donnez à vos amis la

chance de profiter de vos aventures et vous donner des conseils voyage de leur propre. Et si vous laissez tomber les hashtags locales sur vos photos, vous donnez les habitants et les autres voyageurs dans la région l'occasion de discuter avec vous. Faites défiler les photos associées à ces hashtags, et vous découvrirez ce que les choses fraîches d'autres personnes dans la région font - Guide de Voyage instantané!

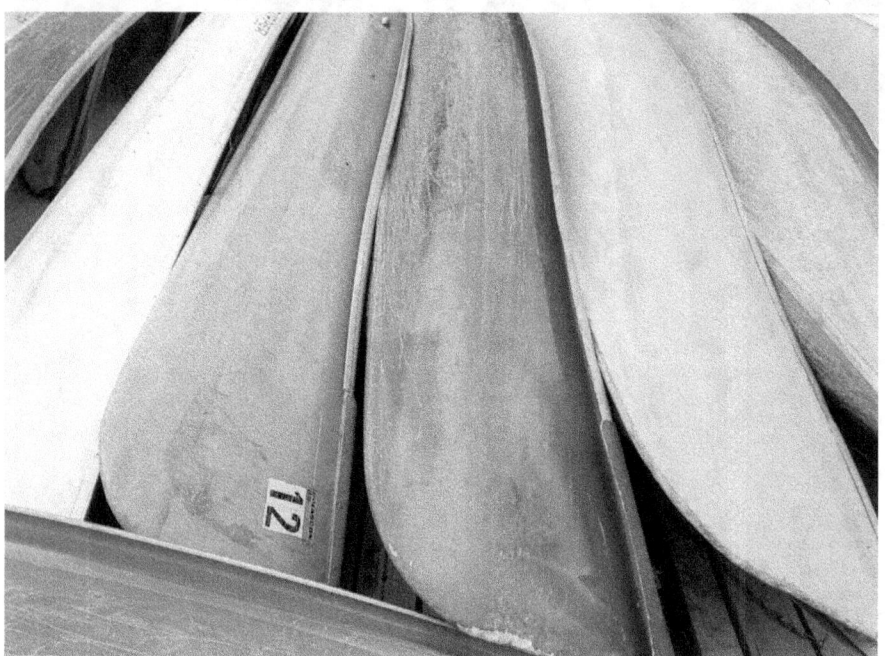

Ci-dessus: Avant que nous avons visité la promenade des Glaciers de l'Alberta, nous avions vu des tonnes de photos de celui-ci sur Instagram. Lorsque nous avons rencontré un coup particulièrement étonnante, nous avons fait une note de son emplacement et les plans pour vérifier l'endroit. La photo des pirogues ci-dessus a été prise à l'un de ces endroits!

Avant, nous avions des smartphones, nous avons tous essayé de suivre les blogs pendant que nous étions loin de chez eux, mais nous avons lutté avec elle. Le processus de téléchargement, l'édition, l'exportation et

l'affichage de nos images a mangé dans le temps, nous avons senti que nous devrions utiliser pour découvrir et de photographier notre environnement.

Maintenant, avec les smartphones et les services de partage, nous pouvons prendre une photo et l'avoir en ligne, sous la direction, avec une légende, dans une minute ou deux. De plus, nous obtenons tous les avantages bonus de brancher une communauté en ligne qui n'existe tout simplement pas avec un blog autonome.

Donc, pour nous, quand il vient à photographier nos voyages, nous adoptons une approche à deux volets: Nous tirons notre DSLR autant que possible, sauver la majeure partie de l'édition et le partage quand nous rentrons à la maison. Mais quand nous tombons sur une scène que nous voulons partager immédiatement, on tire avec notre téléphone aussi. (Lauren et Rob ont un reflex numérique et un point-and-shoot équipécommunication en champ proche, De sorte qu'ils peuvent facilement partager des coups de ces caméras via Instagram ainsi.)

MOBILE DE TOUS LES JOURS
PHOTOGRAPHIE

Ci-dessus: Alors qu'il volait à une altitude où l'électronique grand devait être caché, j'ai pu saisir ce plan avec mon smartphone.

Et pour les moments où nous ne pouvons pas tirer notre équipement plus cher hors - comme quand il est à risque d'être endommagé ou la situation interdit les caméras appropriées - nous utilisons nos téléphones exclusivement et nous sommes heureux pour elle! Un exemple rapide: Dites que vous êtes intéressé à claquer des photos sous-marines lors de votre prochain voyage, mais ne peut pas supporter de débourser pour une unité de boîtier sous-marin pour votre reflex numérique - beaucoup plus abordable étui étanche pour votre smartphone peut le rendre possible!

MICHAELA WILLLOVE

Ci-dessus: Je suis récemment allé ski de fond pour la première fois depuis

MOBILE DE TOUS LES JOURS
PHOTOGRAPHIE

longtemps. Mon partenaire de ski prévu (à juste titre) que nous ferions beaucoup de tomber, et je laisse mon reflex numérique à la maison et collée à l'appareil photo de mon téléphone.

Nous avons enregistré quelques grands sites qui auraient autrement pas été enregistrées, sinon pour nos smartphones fidèles!

ÉVÉNEMENTS

De nos jours, lorsque vous assistez à un événement il y a une bonne chance qu'il aura son propre hashtag. Voici l'idée: Si vous partagez quoi que ce soit sur les médias sociaux sur l'événement - un tweet Twitter, un message Facebook, une photo Instagram - vous pouvez le marquer avec le hashtag personnalisé, de sorte que d'autres médias utilisant sociaux les participants peuvent obtenir votre point de vue sur la un événement. Il est un moyen amusant de se connecter avec d'autres personnes qui sont dans des choses semblables que vous, et pour obtenir plus d'yeux sur votre travail!

Alors que vous pouvez partager et images hashtag de l'événement que vous avez pris avec votre reflex numérique, la tendance générale avec les hashtags spécifiques à l'événement est d'envoyer des coups de téléphone. Et dans les cas où vous ne voulez pas être trimballer un lourd (et plus précieux) caméra autour - dire à un festival de musique tapageuse - caméra de votre téléphone peut être parfait pour le travail.

MOBILE DE TOUS LES JOURS
PHOTOGRAPHIE

Les deux coups de feu dans cette section ont été prises au Edmonton Folk Music Festival 2014 en utilisant mon appareil photo smartphone. En tirant seulement avec mon téléphone au cours du festival de week-end, je sacrifiais la qualité d'image (surtout sur le tir de nuit), mais moi-même sauvé de traîner et se soucier de mon reflex numérique.

Surveillez les hashtags spécifiques à l'événement surgissant lors des mariages, festivals de musique, des collectes de fonds, des ateliers et des vieux partis, même simples. Et si vous organisez un événement de votre propre et attendre vos participants soient les types de médias sociaux, les accrocher avec un hashtag unique qu'ils peuvent utiliser lorsqu'ils partagent des photos des festivités!

LES ANIMAUX &

Si vous êtes un photographe professionnel ou un amateur passionné, les

chances sont que vous avez pris quelques photos de votre famille et vos amis avec votre meilleur appareil photo. Les chances sont, aussi, qu'ils peuvent être certains de vos images préférées car ils capturent les gens dans votre vie qui sont les plus importants pour vous.

Mais à moins que vous êtes l'un de ces admirables, des gens dévoués qui a toujours cette caméra sur eux tout le temps, au prêt, vous êtes probablement pas prendre autant de photos de personnes que vous le souhaitez. Surtout de ces moments candides, où il n'y avait pas une raison spécifique de fourre-tout votre équipement le long plus volumineux - comme un voyage rapide au parc ou un match de football impromptue.

Donc, faire un effort avec votre téléphone intelligent à la place. Il est votre téléphone après tout, vous avez sans doute avec vous sur toutes ces occasions quand même! Les photos ne peuvent être techniquement aussi forts qu'ils seraient si vous avez utilisé votre reflex numérique, mais - et voici la partie importante - ils seront là. Sortez votre téléphone, détachez la

MOBILE DE TOUS LES JOURS
PHOTOGRAPHIE

prise de vue, et la mémoire est conservée.

Nous, les humains sont des créatures curieuses. Nous aimons obtenir un coup d'oeil dans la vie de quelqu'un d'autre - et cela signifie non seulement voir ce que vous faites et ce que vous aimez, mais aussi de voir qui vous êtes et qui vous partagez tout cela avec. Donc, si vous êtes pour elle, partager les photos de smartphone que vous capturez de vos amis, famille et animaux de compagnie - et vous aussi!

Nous gravitons personnellement à coups franc et sauver les choses plus créatifs pour nos reflex numériques, mais il y a des tonnes de grands photographes de créer des portraits impressionnants de personnes et d'animaux avec leurs smartphones.

Des communautés entières dédiées au partage des portraits de téléphones intelligents sont apparus sur les sites de partage social. Vous pouvez les trouver facilement en regardant les photos soumises sous les #portraits hashtag, et voir ce que les autres hashtags liés portrait personnes ont ajouté à leurs coups. Vous serez sûr de repartir avec des tonnes d'idées sur la façon dont vous pouvez utiliser votre smartphone pour capturer de belles images de personnes et d'animaux.

PHOTOGRAPHIE DE RUE

Parfois, en tant que photographe, votre objectif est d'aller invisible par

MOBILE DE TOUS LES JOURS PHOTOGRAPHIE

le monde autour de vous et de capturer un moment qui est intacte par votre présence. C'est vraiment le cœur de la photographie de rue!

La photographie de rue est la photographie qui met en vedette la condition humaine dans les lieux publics et ne nécessite pas la présence d'une rue ou même l'environnement urbain. » - Wikipédia

Mais avec un appareil photo autour du cou, il peut être difficile de se fondre dans, surtout de nos jours où il y a plus de photographes là-bas. La personne moyenne dans la rue peut être plus sensible à la présence et plus susceptibles de modifier leur comportement du photographe en conséquence (par exemple, en renforçant poliment de votre tir).

Ci-dessus: Avec ce plan, je aurais pu me contenter d'utiliser mon reflex numérique, mais en utilisant mon smartphone me fait un peu moins bien en vue.

Alors que nous attendons pour Google d'inventer une cape d'invisibilité, nous devons trouver d'autres façons de se fondre.

Entrée: Le smartphone. Parce que la plupart d'entre nous ont eux - et beaucoup d'entre nous ont-les, tout le temps - les gens peuvent ne pas prendre beaucoup de préavis lorsque vous l'utilisez comme un appareil photo. Il ne garantit pas l'invisibilité, bien sûr, mais il peut aider à prendre une partie de la pression sur les gens autour de vous, vous rendant plus capable de capturer cette scène intacte. Et parce qu'il est léger et facile à manier, il peut aussi vous permettre de prendre des photos dans des situations où un plus grand appareil photo ne fonctionnerait tout simplement pas.

MOBILE DE TOUS LES JOURS
PHOTOGRAPHIE

Ci-dessus: Quand je pris cette photo, j'emballé dans une voiture de métro très fréquentée et a dû garder une main sur la main courante de métro (et en mouvement!). Avec un plus grand appareil photo, je ne pourrais pas avoir été en mesure de composer l'image. Je aurais peut-être aussi attiré trop d'attention à moi-même et, par inadvertance, gâté le moment!

Il y a quelques petites choses à penser ici.
Tout d'abord en place, le respect: Juste parce que vous pouvez prendre une photo avec votre téléphone ne signifie pas que vous devriez. Il est de votre devoir de penser à la façon dont votre photo peut affecter la personne que vous voulez photographier, surtout si vous avez l'intention de le partager. Si vous avez l'intention d'entrer dans la photographie de rue, ce n'est pas une mauvaise idée de connaître les lois relatives à la photographie et le partage d'images dans l'endroit où vous vivez. Nous disons que de ne pas vous dissuader de prendre des photos - la photographie de rue peut être

extrêmement important, sans oublier qu'il ya beaucoup de plaisir - mais comme une tête amies vers le haut!

En second lieu, la qualité: Bien que certains appareils photo de téléphones intelligents offrent une qualité impressionnante, ils sont toujours pas à égalité avec les reflex numériques, et même quelques points-et-pousses format de poche. Si vous avez l'intention d'imprimer votre travail, vous pouvez peser les avantages d'invisibilité contre les coûts de la qualité. Vous pouvez vous trouver êtes mieux de travailler avec une caméra appropriée dans certains cas.

LINK-Throughs

Si vous hébergez un blog ou un autre type de site Web, la photographie smartphone et les sites de partage sociaux peuvent vous aider à rejoindre un public existant et construire un nouveau public, pour votre travail!

Vous voyez, quand vous affichez une image sur un site de partage social, tant que vous avez un profil ouvert, à peu près tout le monde sur ce site peut le trouver. Et avec l'aide de certains hashtagging réfléchi, vous pouvez augmenter la chance qu'il obtient devant les gens qui aiment ce que vous faites.

MOBILE DE TOUS LES JOURS
PHOTOGRAPHIE

Ci-dessus: Une photo smartphone de sucettes glacées maison, partagé sur Instagram pour diriger les gens vers le blog alimentaire où les recettes ont été publiées.

Donc, chaque fois que vous publiez un nouveau billet de blog, ou d'ajouter de nouvelles images à votre portefeuille, envisager de partager une image pertinente sur un site de partage social comme Instagram pour donner aux gens un heads-up. Assurez-vous de leur fournir un lien vers votre travail aussi!

La règle générale est ici pour vous assurer que votre image est en prise avec le style du site de partage social. Pour Instagram, cela signifie généralement partager une photo cassé avec votre smartphone. Si vous le pouvez, puis, prenez l'habitude de saisir quelques clichés de votre travail sur votre téléphone, à des fins de partage.

Il y a une ligne fine entre donner aux lecteurs avides une tête et les gens spamming, donc gardez un œil sur la façon dont les gens réagissent à vos images.

PROJETS D'ART

Alors que nous avons parlé jusqu'à présent sur le partage de photos dans leur propre droit, ces jours-ci de plus en plus de gens utilisent la photographie - et des sites de partage d'images - de partager leurs œuvres non photographiques. Cela est particulièrement vrai des sites comme Tumblr et Instagram (ce dernier qui est pas spécifiquement orientée vers

MOBILE DE TOUS LES JOURS
PHOTOGRAPHIE

les photos). Dans notre propre expérience Instagramming, nous avons rencontré des dessins, peintures, papier d'art, des collages construits à partir des fleurs, des peintures célèbres rendus dans Playdough (eh oui, vraiment!) - tout cassé net et partagé avec le smartphone de l'artiste!

Ci-dessus: Un coup de téléphone intelligent d'un perroquet en papier - partie d'une série d'animaux de papier que j'ai été le partage sur mon compte Instagram.

Si vous avez l'art non-photo que vous souhaitez partager, envisager d'afficher des coups de celui-ci à côté de votre photographie, ou créer un compte totalement nouveau dédié à votre métier!

MICHAELA WILLLOVE

Ci-dessus: Un coup d'une peinture à l'aquarelle fini, et derrière les

MOBILE DE TOUS LES JOURS
PHOTOGRAPHIE

coulisses à un projet similaire, les deux prises avec mon appareil photo du smartphone.

Alors qu'il est bon de montrer votre public le produit fini, les gens aiment vraiment obtenir un aperçu de l'arrière-scènes trop d'action! Pensez à faire un zoom arrière chaque maintenant et puis, pour composer une photo qui capture votre processus (ou votre mess!). Il est un excellent moyen d'engager votre auditoire avec votre art et vous permet de garder l'esprit de service de partage qui est plus orienté vers la photographie.

Modification sur un smartphone

MOBILE DE TOUS LES JOURS
PHOTOGRAPHIE

Ci-dessus: Un coup de la chute d'or laisse, avant et après l'édition avec l'application VSCO Cam.

PHOTOS NUMERIQUES DOIVENT ÊTRE ÉDITÉ à leur meilleur - et ce qui est vrai si vous filmez sur un reflex numérique ou un smartphone! Dans cette section, nous vous donnons quelques conseils sur la façon de faire ressortir le meilleur de vos photos de smartphone, que vous les éditer sur votre téléphone ou votre ordinateur.

Modification sur votre téléphone

Cras un dui à quam fringilla Consé- quat. Vestibulum ante ipsum primis dans faucibus Orci luctus et ultrices posuere cubilia Curae; Duis à ornare libero. Nunc rutrum volutpat tortor, un faucibus augue congue non. Entier ultricies et magna iaculis nec. Sed quis tincidunt felis vel euismod. Nam pretium Elit elementum is ullamcorper dic- tum. Praesent dapibus

dolor ut lorem hendrerit volutpat. Curabitur vulputate placerat turpis à luctus. Suspendisse vel nulla aliquam. Nam tristique sed ipsum eget Cursus. Aliquam dans adipiscing magna. Dans quis Elit nisi. Donec eu lorem ut NISL adipiscing suscipit eget eu libero.

LES BASES

Si l'un de vos objectifs avec votre photographie smartphone est de partager votre travail rapidement, les chances sont que vous cherchez à faire votre retouche d'image sur votre téléphone directement à l'aide d'une application de retouche photo.

Bien que ces applications ne sont pas aussi puissants que les programmes d'édition de niveau professionnel que vous pourriez avoir sur votre ordinateur, ils vous permettent d'effectuer des réglages grossiers à vos images, rapidement, souvent sans frais ou seulement quelques dollars.

Il y a beaucoup d'applications d'édition offrant une vaste gamme de fonctions, et le mélange est toujours en train de changer, alors jetez un oeil sur les applications de retouche photo dans le magasin d'applications de votre téléphone pour voir ce qui est populaire. Il peut prendre quelques essais pour traquer une application que vous trouvez intuitive à utiliser et qui contient les fonctionnalités que vous êtes après.

RÉDACTION caractéristiques à rechercher

De nos jours, les applications offrent des tonnes de façons de manipuler l'image de votre téléphone intelligent d'origine. Voici un rapide aperçu de quelques-unes des options disponibles pour vous. Au meilleur de nos connaissances, personne ne app vous permet de faire toutes ces choses. Mais en lisant la liste, vous devriez avoir une idée de ce que vous voulez fonctions que, which'll une grande aide lorsque vous commencez à explorer votre magasin d'applications et regarder ce que chaque offre

d'applications d'édition.

Et puis, si vous êtes débordés ou ne sont pas en édition sur votre téléphone, pas de soucis! Partagez votre coup comme ça, et que le monde sache que vous êtes allé pour #nofilter. Ou pas. Totalement votre appel!

RÉDACTION caractéristiques à rechercher

- **Luminosité**
- **Contraste**
- **balance des blancs**
- **Température de couleur ou teinte**
- **Saturation**
- **Ombres**
- **Points forts**
- **Acuité**
- **Surgir:** pour zoomer sur une partie de l'image ou modifier son rapport d'aspect
- **Rectitude**
- **Orientation de l'image**
- **vignettes**
- **Brouiller:** pour imiter une profondeur de champ ou la lentille tilt-shift
- **Les frontières:** de travailler autour de la culture de 1x1 de Instagram et de maintenir un ratio d'aspect différent
- **forme des frontières:** pour enlever les bords durs autour de votre cadre
- **Texte**
- **autocollants virtuels**
- **Collages**
- **filtres**

APPS POPULAIRES MODIFICATION

Si vous avez besoin d'un peu plus de conseils sur ce que l'application à utiliser, voici un rapide aperçu des principaux acteurs du marché des applications d'édition (mais assurez-vous de jeter un oeil à votre magasin d'application pour voir ce qui est disponible - vous pouvez trouver quelque

chose qui vous convient meilleur!).

VSCO Cam

Cette application d'édition pour iOS- et téléphones Android compatibles est l'un des plus populaires là-bas, en partie grâce à sa gamme de filtres (à la fois gratuits et payants).

En plus d'appliquer des filtres, avec l'application VSCO Cam vous pouvez régler les éléments de base - la luminosité, le contraste, la netteté, la chaleur, la teinte (un des rares que nous avons constaté que le fait!), La culture et de l'orientation. Vous pouvez également changer le ton des lumières et des ombres, ajouter du grain ou fondu, et faire quelques autres ajustements stylistiques.

Il est très bien adapté à la création d'une esthétique particulière (qui délavées look qui est populaire pour le moment) et dire, alors seulement vous permet, prenez les moments forts vers le bas (pas en option) et de prendre l'ombre vers le haut (pas vers le bas en option).

Au dessus de: Une seule photo avec différents filtres appliqués VSCO. De gauche à en haut à gauche, les filtres sont: Aucun critère (image originale), HB2, M5, B5, T1, et A4.

Les filtres proviennent de la série suivante (certaines séries ne peut être plus disponible):
HB2 = Hypebeast X VSCOM5 = Subtil FadeB5 = Black & White Moody T1 = Faded & MoodyA4 = Série esthétique

PicTapGo

Cette application populaire vous permet de combiner plusieurs filtres pour créer des looks personnalisés, et se souvient de ce que vous des filtres comme pour le montage plus rapide! Pour iPhone uniquement.

Instagram

La plupart des gens peuvent penser à Instagram comme une simple application mobile de partage, mais il vous permet également d'éditer vos photos. Vous pouvez effectuer des ajustements vers le haut et vers le bas pour la luminosité, le contraste, la netteté, les ombres, les lumières et la chaleur (pas de température de couleur) et plus. Vous pouvez également ajouter des filtres et de brouiller une partie de votre tir en utilisant leur radial et le flou linéaire en utilisant leur fonction tilt-shift.

aucune culture

Si vous publiez des photos à Instagram, vous apprendrez très rapidement que l'application cultures vos images à un format carré. Mais dites que

vous ne voulez pas recadrer votre photo. Vous aurez besoin d'une application qui va construire les frontières sur votre coup rectangulaire, de sorte que l'image ainsi que les frontières crée un carré.

Aucune récolte vous permet non seulement de maintenir la forme de votre tir, mais vous permet également d'effectuer des modifications de base, d'appliquer des filtres, de créer des collages, appliquez du texte - beaucoup des extras que vous ne trouverez pas dans une application de montage droite. Android Celui-ci seulement, mais il y a beaucoup d'applications similaires là-bas pour d'autres systèmes d'exploitation!

Ci-dessus: La même image avec deux cultures différentes. frontières jaunes ont été ajoutées pour montrer les bords de l'image. A gauche, l'image a été rognée au rapport d'aspect 1x1 qui applique automatiquement Instagram. A droite, l'Aucune application des cultures a été utilisé pour appliquer des bordures blanches au-dessus et au-dessous de l'image de 4x3 d'origine, de sorte que l'image finale + frontières s'intègre l'exigence de 1x1 de Instagram.

Modification sur votre

MOBILE DE TOUS LES JOURS
PHOTOGRAPHIE

ordinateur

Cras lectus ante, egestas quis blandit non, Mattis quis metus. Viva- sapien dui Mus, ornare nec massa eget, porttitor primigeste tellus. Donec hendrerit posuere placerat. Nulla facilisi. Cras non Orci à congue ac nisi rutrum de dolor. Aliquam pellentesque libero libero sed Malebranche suada laoreet. Dans venenatis dignissim sagittis. Mauris ligula elit, accumsan vel arcu et, dignissim rutrum dolor. Praesent vehicula lacus nunc, sed feugiat ligula semper et. Nunc id massa venenatis magna ornare faucibus quis sit amet arcu. Nam hendrerit Mauris vitae Urna pharetra lacinia. Aenean blandit nisi quis Urna Porta, id euismod magna condi- mentum.

Si vous souhaitez utiliser un programme d'édition plus puissant que ce que vous trouverez dans une application de téléphone, ne vous inquiétez pas! Il suffit de télécharger les photos sur votre ordinateur et de les modifier avec votre programme d'édition de choix.

Si vous êtes nouveau à l'édition de vos images sur un ordinateur et que vous cherchez à entrer dans sérieux, nous vous recommandons de vérifier Adobe Lightroom- un programme d'édition professionnelle puissante et intuitive. Si vous n'êtes pas sûr de vouloir engager, vous pouvez télécharger un essai gratuit de 30 jours ici.

Ci-dessus: Lightroom peut vous aider à faire des modifications plus complexes et subtiles que d'une application d'édition de la caméra. Nous avons utilisé pour redresser les Lightroom lignes horizontales et

MOBILE DE TOUS LES JOURS
PHOTOGRAPHIE

verticales, et fait les couleurs pop en augmentant le contraste, la saturation et les blancs.

Si vous souhaitez obtenir plus créatif avec vos photos - par exemple en combinant plusieurs images en une seule, supprimant ou en ajoutant des caractéristiques majeures, ou l'ajout de texte - consultez Adobe Photoshop CC (Ou rogné version Adobe Photoshop Elements). Vous pouvez télécharger un essai gratuit de 30 jours soit le programme ici.

★ ★ ★

MICHAELA WILLLOVE

Le partage de vos images

L'une des grandes ATTIRE DE la photographie smartphone est

qu'il vous permet de créer et de partager votre travail - avec des gens de tout le monde, si vous voulez - en seulement quelques secondes!

Vous voyez, quand vous avez un téléphone qui se connecte à Internet, vous pouvez télécharger vos photos à toutes sortes de lieux - communautés photographiques, les sites de réseaux sociaux, les services de messagerie, e-mails, et ainsi de suite.

Il est plus facile que la tarte, prend juste un petit effort pour commencer, et les avantages potentiels peuvent être énormes! Dans cette section, nous allons passer en revue les bases de partager votre travail en ligne, parler de quelques-uns des avantages et des inconvénients, et vous dire un peu plus sur les communautés de la photographie smartphone dynamique là-bas aujourd'hui.

1 Connectez-vous à Web

Pour partager une photo sur l'une des plates-formes de partage principaux via votre téléphone, vous aurez besoin d'une connexion Internet. Soit une connexion Wi-Fi ou le plan de données de votre téléphone (si vous en avez un) fera l'affaire! Si vous n'êtes pas en ligne, vous ne pouvez pas partager.

2 Connaître votre plan de téléphone

Chaque fois que vous faites quelque chose sur votre téléphone qui nécessite un accès à Internet - part comme ou télécharger une photo, vérifiez votre e-mail, ou d'exécuter une sauvegarde sur un serveur cloud - vous utilisez quelque chose appelé données.

En règle générale, les utilisateurs de smartphones vont acheter une certaine quantité de données de leur fournisseur de téléphone, ce qui indique la quantité de données qu'ils peuvent utiliser par cycle de facturation avant qu'ils ne soient facturés des frais excédentaires. Vous aurez envie de garder un oeil sur la quantité de données que vous utilisez, pour vous assurer que tous vos partage d'image ne vous coûte une fortune! Assurez-vous que vous trouvez trop si l'envoi de photos par message texte frais supplémentaires.

- **CONSEILS POUR MAINTENIR VOTRE FRAIS VERS LE BAS ***
- **Partager via Wi-Fi:** En général, la maison / plans d'internet d'affaires permettent plus de données que les plans de téléphone, ce qui signifie que vous êtes moins susceptibles d'aller sur votre lot de données si vous partagez via Wi-Fi. Cela étant dit, vous devez savoir combien de données que vous utilisez sur un plan de la maison, et si votre connexion est sécurisée.
- **Exécutez des sauvegardes automatiques de vos photos en Wi-Fi:** Exécution d'une sauvegarde peut utiliser un grand nombre de données, sauf si vous avez des données super généreux plan, vous pouvez enregistrer la sauvegarde lorsque vous êtes connecté à Internet via le Wi-Fi. Cela étant dit, plus vous allez sans sauvegarder votre travail, plus à risque que vous êtes de perdre vos photos. Faites ce que vous êtes à l'aise avec!

* Vous savez mieux à votre situation, afin d'utiliser ces conseils à votre propre discrétion. Vous êtes responsable des frais que vous engagez!

3 places à partager votre travail

Une fois que votre téléphone est connecté à Internet, vous aurez besoin de choisir les services de partage de photos que vous souhaitez utiliser. Il y a beaucoup de choix - nous allons vous donner un rapide aperçu de quelques-unes des options les plus populaires.

INSTAGRAM

Les bases

Instagram est de loin le service de partage le plus populaire axé principalement sur la photographie smartphone. En Décembre 2014, plus de 300 millions d'utilisateurs ont été signés pour le service, y compris les gens de tous les jours, des artistes, des athlètes, célèbres photographes de tonnes de disciplines (mode, nature, documentaires), découvreurs de talents, marques et plus encore.

les Plus

L'une des choses que nous aimons le plus Instagram est l'accent mis sur la communauté: Il y a une réelle poussée vers une véritable interaction, même lorsque vous vous connectez avec les gens avec beaucoup plus grandes que followings vôtre (mais ne vous attendez pas à obtenir une réponse de personnes dont des tonnes de messages devient commentaires - il n'y a que tant d'heures dans une journée!). Et bien qu'il y aura des

exceptions, la plupart des gens mettent l'accent sur la positivité et d'encouragement.

Instagram offre également un potentiel de croissance: Il y a des tonnes d'histoires de personnes qui développent d'énormes sur followings Instagram et ayant des possibilités étonnantes viennent leur chemin (et probablement encore plus d'histoires de personnes de trouver de nouveaux clients, développer des amitiés, etc.). Avec tant de gens qui utilisent le service maintenant, il est plus difficile d'obtenir votre travail remarqué (mais hashtagging peut aider - plus à ce sujet dans l'article 5).

Ci-dessus: Photos sur mon flux Instagram, et une seule photo agrandie avec des commentaires et aime visible.

les Moins

L'un des plus grands inconvénients de Instagram est que, pour une application de partage de photos, il ne fait pas toujours vos photos très bon. Si, comme à peu près la moitié des utilisateurs d'Instagram, vous utilisez un appareil Android, vos photos seront sérieusement compressées et la qualité sérieusement dégradées (les utilisateurs iOS ne semblent pas avoir le même problème). Le jury est sorti si la question est principalement causée par Instagram ou Android, mais de toute façon, le résultat est le même.

MOBILE DE TOUS LES JOURS
PHOTOGRAPHIE

Ci-dessus: Un coup d'un journal, tout droit sorti de mon appareil photo smartphone.

Ci-dessus: Le même coup, avec un minimum d'édition, après la publication à Instagram. Remarquez combien moins forte, il est comparé à l'image originale.

Certaines personnes ne sont pas heureux avec Instagram de<u>Conditions d'utilisation</u>, Qui donne la licence de l'entreprise d'utiliser votre travail (votre utilisation du service sert votre permission).

Comment ça marche

Mise en route avec Instagram est facile: Il suffit de télécharger l'application et créer un compte. Vous pouvez choisir d'avoir un compte public, que chacun peut voir et à suivre, ou un compte privé, seules les personnes que vous avez approuvé peut voir.

Une fois que vous avez un compte, vous pouvez commencer à partager vos photos - soit en les nourrissant dans l'application via votre application appareil photo ou une application d'édition, ou en prenant une photo directement via l'application Instagram elle-même. Appliquer toutes les modifications supplémentaires que vous souhaitez, ajouter une légende ou des informations de localisation à votre prise de vue (which'll permettent aux gens de voir que l'emplacement sur une carte), et cliquez sur « partager ». Notez que l'application est pas un service de stockage - il ne tient pas une bibliothèque de vos clichés non partagés.

La tendance est à l'affichage de photos de smartphone, mais attendez-vous à voir un bon nombre de vidéos, photos prises avec d'autres types d'appareils photo et de matériel non photographique (comme des peintures ou des créations numériques) aussi.

La culture de Instagram est assez détendue, bien que certaines personnes ne jouent par certaines règles: les photos de Tag vous avez pas ce jour-là avec le #latergram hashtag ou partager ces photos sur un jeudi (jugé « Throwback jeudi » - hashtag #tbt). Et il va sans dire: obtenir la permission avant de rediffuser le travail de quelqu'un d'autre.

FLICKR

Flickr est un site de partage de photos qui a été autour depuis 2004. Si, historiquement, il a été plus orienté vers la photographie de partage en général, et non la photographie smartphone, la plate-forme est de plus en plus convivial pour les utilisateurs de smartphones, en particulier avec la mise à jour la plus récente du Flickr app smartphone. Et comme Instagram, vous pouvez utiliser hashtags pour obtenir votre travail devant d'autres utilisateurs.

Nous avons partagé nos images smartphone sur nos comptes Flickr (encore), mais nous pouvons voir les avantages de lui donner un essai: Les conditions d'utilisation sont plus généreux que Instagram de la communauté est sérieux au sujet de la photographie, et la plate-forme rend plus facile à utiliser une licence de vos images. De plus, Flickr vous permet de stocker vos images sur leur site, qui ne Instagram. Une adhésion gratuite vous obtient un téraoctet d'espace de stockage (et vous pouvez acheter plus si vous le s'il vous plaît!). C'est un énorme tirage au sort!

Un autre avantage de Flickr: Le site a été autour depuis plus d'une décennie maintenant, donc il y a une chance raisonnable que (et votre

galerie soigneusement cultivée) ne disparaîtra pas du jour au lendemain seulement sur vous.

TUMBLR, GAZOUILLEMENT & FACEBOOK

Des sites tels que Tumblr, Twitter et Facebook ne sont pas spécifiquement orientées vers la photographie smartphone de partage, mais ils peuvent être une option intéressante, surtout si vous souhaitez optimiser votre utilisation des médias sociaux et partager des photos, des nouvelles et toutes les pensées d'un endroit. Quelques mots sur chacun:

Tumblr

Tumblr est une plate-forme de micro-blogging gratuit qui vous permet de créer des messages de blog court formulaire avec des images (photos ou autres), des vidéos, des gifs et du contenu écrit. Si vous êtes désireux de partager beaucoup d'écriture à côté de vos photos, vous pouvez apprécier le format Tumblr, car il est pas si rigide axée sur la promotion des images sur les mots. Il y a plus de 200 millions de blogs enregistrés sur le site, de

sorte que la communauté est vaste (et probablement plus variée que ce que vous trouverez sur un site spécifique à la photo). HASHTAG vos messages efficacement, et ils peuvent être vus par un grand nombre d'utilisateurs!

Gazouillement

Twitter est un site de réseautage social gratuit qui vous permet de partager l'écriture et les légendes de pas plus de 140 caractères. À l'heure actuelle, il est beaucoup plus orienté vers le contenu écrit - comme des nouvelles, des blagues, des mises à jour de la vie - que les images, mais la capacité est là (et il nous semble que l'entreprise tente de souligner que, si de meilleures fonctionnalités de partage d'images peut être sur leur chemin!). Si vous êtes à la recherche surtout pour partager des idées écrites et mises à jour, avec l'image occasionnelle jeté, Twitter pourrait être un bon endroit pour commencer. Comme avec les autres sites que nous avons parlé jusqu'à présent, les hashtags peuvent être utilisés efficacement pour obtenir vos tweets vus par certains de ses 284 millions d'utilisateurs actifs.

Facebook

Facebook est le plus grand site de réseautage social au monde, avec plus de 1,3 milliard d'utilisateurs actifs. Le site est une sorte de fourre-tout des médias sociaux, vous permettant d'envoyer des messages privés et publics, poster des articles et des vidéos et partager des photos - soit un compromis ou des albums entiers avec des dizaines d'images. (Vous pouvez également faire des appels téléphoniques et vidéo, envoyer des messages instantanés et faire une suite d'autres choses.)

The things you post publicly to your Facebook page will show up in your friends' news feed – alongside posts from all of their other friends, plus advertisers. As a result, your work can quickly become buried and go unseen by people who would otherwise be interested in it – a major downside. However, chances are that while some of your friends and family may be on the other sharing platforms, almost all of them probably have a Facebook account. So if you want to have even a chanceof sharing images with the people closest to you, you may need to be on Facebook (though an emailed link to a Flickr gallery would do the trick too).

Si vous souhaitez partager vos images avec des étrangers, mais gardez votre page personnelle privée, pensez à faire une page séparée dédiée à votre photographie. Gardez à l'esprit que: Hashtagging n'est pas widly utilisé ou très efficace sur Facebook, si les chances sont de votre page ne sera pas vu par le plus grand nombre de personnes comme une page Flickr ou Instagram serait, bien plus grande base d'utilisateurs de Facebook.

4 Lire les petits caractères

Avant de vous inscrire à un service de partage, vous êtes généralement invité à accepter que des services Conditions générales d'utilisation ou une politique du même nom décrivant ce que vous et le fournisseur de services peut et ne peut pas faire en ce qui concerne le

service.

Bien que ces politiques ont tendance à être long et écrit dans le jargon juridique, nous recommandons absolument regarder les attentivement avant de commencer à partager votre travail grâce à ce service. Dans certains cas, ces termes décrivent que dans le partage de votre travail par le service, le fournisseur de services gagne le droit d'utiliser votre travail sans chercher autre permission (vous fournissez implicitement l'autorisation lors de votre inscription).

5 Message

Une fois mis en place un service de partage (ou deux, ou trois) et vous avez une photo que vous voulez les gens à voir, il est temps de partager réellement votre coup!

Cela peut être aussi simple que de prendre votre photo, appliquer toutes les modifications que vous voulez, et l'afficher dans votre service de partage. Mais il est probable que votre service vous donnera quelques options.

L'ÉCRITURE

La plupart, sinon tous, les services de partage ces jours-ci vous donnent la possibilité de présenter par écrit à côté de vos images. Alors avant de poster votre coup, pensez à s'il y a tout ce que vous voulez dire aux gens de l'image - comme qui il est ou pourquoi la scène capturée votre attention.

La légende de la photo ci-dessus était simplement: « On y va? », Invitant les téléspectateurs à s'imaginer dans la scène, se prépare à s'aventurer sur le chemin.

Si votre objectif de partager votre travail est de construire une forte audience, pensez à la façon dont vous pouvez utiliser des mots pour les amener à se connecter plus avec vos images (et peut-être avec vous en tant qu'individu et un artiste).

hashtags

MOBILE DE TOUS LES JOURS
PHOTOGRAPHIE

La plupart des services de partage ces jours-ci vous permettent d'ajouter des hashtags à vos images - mots ou expressions précédés du signe dièse (#exemple) - généralement dans le même espace où vous souhaitez ajouter une légende ou une description de l'image. Quand on recherche que hashtag particulier, l'image apparaîtra (avec quelqu'un d'autre image avec ce hashtag étiqueté).

> *Un hashtag est un mot ou une phrase unspaced préfixé par le caractère dièse (ou signe dièse), #, pour former une étiquette. - Wikipédia*

Hashtagging est une excellente façon d'obtenir vos yeux devant un public particulier. Par exemple, beaucoup de marques et organisations ces jours-ci ont non seulement une présence sur les médias sociaux, mais un hashtag de leur propre pour les fans à utiliser. Si vous pensez que votre image est pertinente pour eux, vous pouvez appliquer leur hashtag pour augmenter les chances qu'ils le voient. Il ne se produit pas souvent, mais ils peuvent tout simplement entrer en contact avec vous pour voir si elles peuvent rediffuser ou une licence lui!

INFORMATION DE LIEU

Certains services de partage vous permettent de joindre des informations de localisation à vos images, pour que les gens peuvent voir sur une carte où vous avez pris votre photo (et que, sur la route, vous pouvez vous rappeler où vous êtes allé!). Il peut être une fonction amusante à utiliser, surtout lorsque vous êtes en voyage, mais certaines personnes ne sont pas à l'aise de divulguer que beaucoup d'informations. Il est tout à fait votre

appel!

Y compris les informations de localisation permet aux gens de voir sur une carte où vous étiez lorsque vous avez pris votre photo!

POSTER!

Une fois que vous avez pris en considération tous ces extras, il est temps d'obtenir votre image là-bas! Lorsque vous publiez, et à quelle fréquence, est totalement à vous, mais vous allez vite faire une idée de ce qui fonctionne le mieux - pour vous et votre public - que vous passez un peu de temps sur le service de partage.

6 Interact

De nombreux services de partage ces jours-ci encouragent les utilisateurs à interagir les uns avec les autres. Selon le service, vous pourrez peut-être: laisser un commentaire public sur une image, envoyer un message privé à un utilisateur, ajoutez votre nom à une liste de personnes qui ont apprécié

une image (par « goût » ou « Hearting »), et inscrivez-vous pour voir les images à venir d'un utilisateur particulier.

Cela signifie que non seulement vous en mesure de suivre avec les images d'autres personnes et leur dire ce que vous pensez - mais ils peuvent faire la même chose pour vous!

services de partage sociaux sont un excellent endroit pour faire des liens!

Si vous souhaitez recevoir des commentaires, l'étiquette sur ces services est que vous devriez fournirez aussi bien, et de répondre aux commentaires aussi. Les gens ne sont pas aussi ouverts à engager avec des gens qui ne se livrent pas.

Cela ne signifie pas que vous devez répondre à chaque fois que vous obtenez des commentaires - en suivant quelqu'un qui vous suit ou aimer le travail de quelqu'un qui aime le vôtre. Mais ne négligez pas vos amis et les fans non plus!

7 Le image plus grande: Avantages et inconvénients de partager votre travail

MOBILE DE TOUS LES JOURS
PHOTOGRAPHIE

Maintenant que je vous ai marché à travers les écrous et les boulons de

partager votre travail, nous allons prendre une seconde pour réfléchir à pourquoi vous voulez (ou si vous voulez pas) pour mettre vos photos en ligne de smartphone pour le monde à voir. Voici quelques-unes des proset

AVANTAGES

- Attirer de nouveaux clients
- Tisser des liens personnels et professionnels avec d'autres artistes (dans votre région et dans le monde!)
- Gardez votre famille et vos amis à ce jour
- Obtenir des commentaires sur votre travail
- les gens vers votre site Web personnel ou d'un portefeuille
- Créer un sentiment de responsabilité de partager plus (et plus pratique à la suite)
- Être exposé à et inspiré par d'autres artistes utilisant la plate-forme
- Créez un enregistrement visuel de votre vie

LES INCONVÉNIENTS

- Ouvrez-vous à une attention ou une critique
- Ouvrez-vous pour le vol d'image
- Investir beaucoup de temps dans des choses que vous ne pouvez pas profiter, comme le sous-titrage de vos images ou de répondre aux commentaires
- Compromettre votre vision afin de faire ce qui est à la mode et gagner plus de goûts, des commentaires ou des adeptes (ça arrive!)
- Aucune garantie que le temps que vous investissez va payer

le contre.

Il y a certainement plus d'avantages et des inconvénients à partager votre travail, mais ce sont quelques-uns des plus grands ceux que nous avons mis en balance au moment de décider si oui ou non de partager nos photos de smartphone (et d'autres photos) en ligne. Nous avons tous décidé que le partage était la bonne décision pour nous. Que vous allez la même route ou non est votre appel!

MICHAELA WILLLOVE

Garder vos images sécurité

IMAGINEZ LES PHOTOS que ce sera sur votre téléphone six mois à partir de maintenant: les anniversaires et les vacances en famille, une grande aventure ou deux, coups impressionnants du paysage autour de votre ville, les petits plaisirs de la vie quotidienne.

Imaginez maintenant que vous laissez tomber votre téléphone et il ne redémarrera peu importe ce que vous essayez. Ou vous renversez votre boisson dessus et il meurt. Ou vous le perdez. Ou il est volé.

Il y a une tonne de façons dont vous pouvez perdre les données sur votre téléphone. Vous devez vous assurer de ne pas perdre - et toutes vos photos - pour le bien. Vous avez besoin d'un système de sauvegarde.

CLOUD BACKUPS

MOBILE DE TOUS LES JOURS
PHOTOGRAPHIE

Ces jours-ci, la plupart des smartphones sauvegarde automatiquement vos données (y compris vos photos) sur un serveur de nuage ... tant que vous avez cette fonction activée.

Certains téléphones vous permettent de sauvegarder automatiquement vos photos sur un serveur cloud!

Assurez-vous de vérifier votre téléphone pour voir si elle a cette capacité et comment il peut être personnalisé. Par exemple, certains téléphones vous permettent de spécifier ce que vous voulez sauvegarder, et si vous voulez seulement exécuter des sauvegardes lorsque vous êtes connecté à un réseau Wi-Fi (ce vous évitera de manger une tonne de données de votre téléphone).

En plus d'aider à garder vos photos en toute sécurité, ce qui permet à votre téléphone système de-sauvegarde automatique peut rendre la vie beaucoup plus facile si vous avez besoin jamais essuyer votre téléphone tout à fait, car il peut vous permettre de restaurer certaines de vos applications et paramètres avec la touche de juste quelques boutons.

OFFLINE BACKUPS (Ne négligez pas ces derniers!)

En ce qui concerne les sauvegardes, il n'y a aucune garantie que l'un système que vous utilisez va travailler. Les photos qui sont stockées sur votre téléphone peuvent être anéanties. Vous pouvez penser que vous sauvegardez sur un serveur cloud, mais il peut arriver que vous avez accidentellement désactivé cette fonction il y a des siècles.

Donc que fais-tu? En ce qui concerne la sauvegarde des photos, vous devez stocker vos fichiers dans au moins trois endroits distincts, afin de minimiser la chance que vous perdez totalement vos données.

Pour les utilisateurs de téléphone, cela signifie que, en plus de garder vos photos sur votre téléphone et sur un serveur cloud, vous devez les mettre sur un ordinateur et, de préférence, sur un disque dur ou deux ainsi.

Cela signifie prendre l'habitude de transférer régulièrement vos images (et toutes les autres données essentielles) à votre ordinateur et un disque dur externe. En plus, si vous exécutez des sauvegardes régulières de vos images sur votre ordinateur et les disques durs, vous serez en mesure de supprimer les anciens coups de téléphone et libérer de l'espace précieux pour de nouvelles images!

Impression de vos images

UN DE NOS CHOSES PRÉFÉRÉES A propos de prendre des photos avec notre téléphone est d'obtenir ces images hors de notre téléphone et dans nos mains. Il n'y a rien comme une impression tangible que vous pouvez tenir dans vos mains!

Avec la photographie smartphone de plus en plus en popularité, il y a maintenant beaucoup de grandes options pour imprimer votre travail. Voici quelques-unes qui ont pris récemment notre œil.

Façons d'imprimer vos photos Smartphone

Fujifilm Instax PARTAGER Smartphone SP-1

Cette petite imprimante - ce n'est pas beaucoup plus grand que votre

téléphone - vous permet d'imprimer des images à partir de votre téléphone, sans fil, sur le film Instax! Il est un peu une nouveauté, mais nous avons eu beaucoup de plaisir avec elle quand nous avons essayé dehors, et peut le voir être grand pour les photographes de portrait et tout le monde avec de jeunes enfants.Lire notre commentaire completpour voir si elle est quelque chose que vous pouvez ajouter à votre kit.

Ci-dessus: Le Fujifilm Instax Partager Smartphone imprimante SP-1 et quelques-unes des impressions que nous avons créés à partir de coups de téléphones intelligents et des coups de reflex numériques que nous avons transféré notre téléphone.

Blurb Instagram Livre photo

Blurb est l'un des plus grands noms dans l'auto-édition et l'impression de l'album. Maintenant, ils offrent des livres de photos spécifiques à Instagram qui vous permettent de faire un livre qui dessine des images directement à partir de votre flux Instagram. A 60 pages, livre 7x7 pouces commence à US $ 20.99 (taxes, frais d'expédition et d'autres frais non inclus).

Artefact Uprising Instagram Livre photo

Un autre nom populaire sur le marché du livre photo est Artefact Uprising - une imprimante américaine appartenant à VSCO (les mêmes que ceux qui font les applications). Comme Blurb, ils offrent une option de livre photo spécifique à Instagram qui vous permet de renseigner votre livre avec des images prises directement à partir de votre flux. Un livre 5.5x5.5 pouces de 40 pages commence à US $ 17.99 (taxes, frais d'expédition et d'autres frais non inclus).

Autre photo Livres et PrintsIf vous ne publiez pas vos photos Instagram, ou ne veulent pas remplir votre livre avec des images compressées (en général, les coups de feu sur votre flux Instagram sont beaucoup plus petits que les originaux sur votre téléphone), essayez de créer un livre photo ou tirages photo à partir des images en mode plein écran sur votre téléphone.

Nous allons cette voie pour préserver la qualité de photo, tirant nos coups de téléphone dans Adobe Lightroom pour une édition rapide et les

exporter sous forme de fichiers en mode plein écran avant l'impression. Pour maintenir la qualité de l'impression haute, nous gardons la taille de l'impression petite - avec notre appareil photo smartphone 8 mégapixels, des impressions de 4x6 ou moins regardé le meilleur.

-

Ci-dessus: Un 6x8 Artefact livre Uprising, fait avec des photos de smartphone. Je voulais assurer la qualité de l'image dans le livre a été aussi élevé que possible, donc au lieu de remplir le livre avec des images importées directement à partir de Instagram, je les fichiers en mode plein écran que j'avais édité dans Lightroom.

Conclusion

PETITS que cela puisse paraître, Prendre des photos avec votre smartphone peut être une expérience extrêmement gratifiante. Il peut vous aider à améliorer vos compétences fondamentales, vous inspirer, et créer pour vous aider à vous construire des amitiés et des relations de travail un enregistrement visuel des moments dans votre vie, petits et grands.

Nous espérons que vous avez trouvé ce guide utile, et que vous vous sentez équipé de tout ce que vous devez savoir pour prendre, modifier, partager, sauvegarder et imprimer des coups impressionnants à partir de votre téléphone.

Nous ne pouvons pas attendre pour voir où votre smartphone prendra votre photographie. Ça va être génial!

A propos de l'auteur

Michaela Willlove, M.Sc. est un praticien de l'ingénierie active et un écrivain de livres de science informatique. Beaucoup peut supposer quand vous voyez d'abord Michaela, mais à tout le moins vous découvrirez qu'elle est de bonne humeur et intelligent. Bien sûr, elle est aussi confiante, respectueuse et idéaliste, mais ils sont beaucoup moins importants, en particulier par rapport à des impulsions d'être monstrueux aussi bien.

Sa bonne nature cependant, c'est ce qu'elle est assez bien connu pour. Il y a beaucoup de fois où des amis comptent sur cette question et sa nature sensible quand ils ont besoin d'aide.

Y'a personne de parfait bien sûr, et Michaela a des traits moins agréables aussi. Son manque de loyauté et de la négativité ne sont pas exactement amusant de faire face à des niveaux souvent personnels.

Heureusement, son intelligence brille presque tous les jours. Elle a poursuivi son doctorat à l'Université Queen Mary de Londres dans le domaine de l'interaction homme-machine. Elle écrit et parle à divers événements en Allemagne et au Royaume-Uni.

Remerciements

Si vous avez apprécié ce livre, trouvé utile ou autrement je serais vraiment reconnaissant si vous posterais un bref sur Amazon. Je lis tous les commentaires personnellement pour que je puisse continue-ly écrire ce que les gens veulent.

Encore une fois, merci pour la lecture! S'il vous plaît ajouter un bref sur Amazon et laissez-moi savoir ce que vous pensiez!

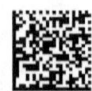
www.ingramcontent.com/pod-product-compliance
Lightning Source LLC
Chambersburg PA
CBHW072148170526
45158CB00004BA/1552